carnets

MCPC/CMCP 1994

de voyage

travel journals

Sima Khorrami
Benoit Aquin
Richard Baillargeon
Ian Paterson
Rafael Goldchain
Geoffrey James
Larry Towell

carnets

Robert Bourdeau
Serge Clément

Pierre Dessureault

de voyage

travel journals

Musée canadien de la photographie contemporaine
Une filiale du Musée des beaux-arts du Canada

Canadian Museum of Contemporary Photography
An affiliate of the National Gallery of Canada

Les données de catalogage avant publication
(Canada) se trouvent à la fin de ce volume.

Canadian Cataloguing in Publication Data
may be found at the end of this publication.

Il se tire une merveilleuse clarté, pour le jugement humain, de la fréquentation du monde. Nous sommes tous contraints et amoncelés en nous, et avons la vue raccourcie à la longueur de notre nez[1].

Note Les chiffres en marge correspondent aux numéros de page des planches.

[1] Michel de Montaigne, *Les Essais*, Paris, Arléa, 1992, p. 120. *Les Essais* ont été publiés pour la première fois en 1580.

Tant l'*Odyssée* d'Homère que les explorations géographiques d'Hérodote, tant *Le Dévisement du monde* de Marco Polo que le récit de la découverte du Nouveau Monde par Colomb ou que les pérégrinations de Rimbaud incarnent le désir vieux comme l'humanité de reculer les frontières du monde connu pour ouvrir de nouveaux territoires à l'imagination, montrer la relativité des cultures et aplanir les différences entre les nations.

Cette expérience fondamentale de la découverte du monde a donné lieu au fil de l'histoire à d'innombrables ouvrages de l'esprit — récits, dessins, gravures, peintures — où l'exactitude du compte rendu et la précision de l'analyse le disputent à la fantaisie et à l'invention.

Ce désir de découverte enfièvrera tout particulièrement l'Europe du 19e siècle qui s'occupera alors à dresser un panorama du monde aussi complet et fidèle que possible. Ainsi, le tourisme mettra à la portée d'un plus grand nombre les confins de la planète et le voyage de découverte motivé par la curiosité succédera aux grandes explorations de continents inconnus. D'autre part, l'ethnographie va circonscrire un nouveau champ d'étude, la description des caractères des groupes humains, et se doter d'une méthode, l'enquête à partir d'observations sur le terrain.

La photographie, quant à elle, ouvre, à la même époque, de nouvelles perspectives dans la représentation de la diversité du monde: pour la première fois dans l'histoire du progrès humain, il est possible de fixer sur une feuille de papier, de façon permanente, sans autres intermédiaires que la lumière et la chimie, les empreintes de la Nature. Le caractère mécanique du procédé

Wonderful brilliance may be gained for human judgment by getting to know men. We are all huddled and concentrated in ourselves, and our vision is reduced to the length of our nose.[1]

Part 1

From Homer's *Odyssey* to Herodotus's historical geography, from Marco Polo's *The Description of the World* to Columbus's account of the discovery of the New World or Rimbaud's wanderings, authors through the centuries reveal a desire as old as humanity itself to push back the frontiers of the known, to open up new territories for the imagination, expose the interrelationship of cultures and level the differences between nations.

Throughout the course of history, the profound experience of discovery has given rise to countless works—narratives, drawings, engravings, paintings—in which fantasy and fabrication vie with factual accuracy and analytical precision.

This passion for exploration burned especially bright in nineteenth-century Europe, which sought to produce a panorama of the world as faithful and complete as possible. Tourism blossomed, making the farthest reaches of the earth more widely accessible, and the exploration of unknown continents gave way to travel for the excitement of discovery. A new field emerged— ethnography, the description of human cultures based on investigation through observation in the field.

During the same period, photography introduced new possibilities for representing the world's diversity: for the first time in the history of human progress, Nature's image could be permanently captured on a sheet of paper, with light and chemistry the sole intermediaries. The mechanical process of photography guaranteed the literal accuracy and objectivity of the product.

Note Numbers in the margin refer to the corresponding plate pages.

[1] Michel de Montaigne, *The Complete Essays of Montaigne*, trans. Donald M. Frame (Stanford: Stanford University Press, 1957), p. 116. The essays were first published in 1580.

photographique garantit la transparence, la fidélité et l'objectivité de ses productions. De la même façon que l'ethnographie dressera un tableau exhaustif des ethnies, la photographie participera à la constitution rapide d'un inventaire visuel approfondi du patrimoine de l'humanité. Dès ses origines, artistes et scientifiques vont mettre à profit son pouvoir descriptif pour comprendre les civilisations du passé, célébrer la beauté et la majesté des hauts lieux de l'histoire et conserver, pour la postérité, les monuments menacés de ruine par l'action du temps et les exactions des hommes. Compagnon obligé du voyageur pétri d'exotisme, l'appareil photographique fournira toutes les preuves d'authenticité requises par l'esprit positiviste du 19e siècle européen et la photographie sera cette « servante des arts et des sciences » selon le vœu cher à Baudelaire et ses contemporains.

Si le désir de transparence qui animait bon nombre de photographes du siècle passé semble trouver un écho chez plusieurs praticiens actuels, les valeurs qui informent les productions de ces derniers diffèrent sensiblement. Tant le créateur que le spectateur ne peuvent plus souscrire aveuglément à la croyance en l'équivalence parfaite du monde et de ses représentations. L'univers des images est un terrain miné, encombré des connaissances acquises qui définissent les critères de goût, colorent les jugements esthétiques et gouvernent la conduite des individus. Le photographe se doit de composer avec elles, soit en les acceptant, en les corrigeant ou en les remettant en cause.

Nous n'avons plus besoin de monter sur le vaisseau des Cook et des Lapeyrouse pour tenter de périlleux voyages; l'héliographie, confiée à quelques intrépides, fera pour nous le tour du monde, et nous rapportera l'univers en portefeuille, sans que nous quittions notre fauteuil. (. . .)

Où la plume est impuissante à saisir, dans la vérité et la variété de leurs aspects, les monuments et les paysages, où le crayon est capricieux et s'égare, altérant la pureté des textes, la photographie est inflexible[2].

[2] Louis de Cormenin, « À propos de *Égypte, Nubie, Palestine et Syrie*, de Maxime Du Camp », *La Lumière*, n° 25 (12 juin 1852); dans André Rouillé, *La Photographie en France, Textes et Controverses : une Anthologie 1816–1871*, Paris, Éditions Macula, 1989, p. 124.

Richard BAILLARGEON

En partant pour l'Égypte à l'hiver 1988, Richard Baillargeon laisse derrière lui le confort du connu et plonge en plein débordement exotique. Sa méthode

Like ethnography's exhaustive cataloguing of ethnic groups, photography soon built up a detailed visual inventory of humanity's heritage. Artists and scientists exploited the descriptive powers of photography from its earliest days to understand the civilizations of the past, celebrate the beauty and majesty of history's landmarks and preserve for posterity a record of monuments endangered by the ravages of time and the ambitions of man.

Obligatory companion of travellers in search of the exotic, the camera furnished the proof of authenticity demanded by the positivist outlook of nineteenth-century Europe, and photography became the "servant of the arts and sciences" as Baudelaire and his contemporaries so fondly hoped.

While the desire for veracity that motivated so many photographers in the last century seems to have found an echoing response among current practitioners, the values that inform today's photography differ considerably. Artist and viewer can no longer cling to the blind belief that reality is perfectly mirrored in photographic representations. The world of images is loaded with preconceptions that define standards of taste, colour aesthetic judgments and govern the conduct of individuals. Photography must come to terms with these constraints — accepting, rectifying or challenging them.

We no longer need to sail the seas with a Cook or Lapeyrouse, exposing ourselves to perilous voyages: heliography, in the hands of a dauntless few, will tour the globe on our behalf and bring the world back to us in a portfolio, without our ever leaving our armchairs.
. . . While the pen is powerless to capture monuments or landscapes in the verity and variety of their aspects, while the pencil strays capriciously, altering the purity of the text, photography is dependable.[2]

[2] Louis de Cormenin, "À propos de *Égypte, Nubie, Palestine et Syrie*, de Maxime Du Camp," *La Photographie en France, Textes & Controverses : une Anthologie 1816–1871*, André Rouillé, ed. (Paris: Éditions Macula, 1989), p. 124. First published in *La Lumière* 25 (12 June 1852). (our trans.)

In the winter of 1988, Richard Baillargeon left for Egypt, relinquishing the comfort of the familiar, and immersing himself in the exotic. His approach was not unlike that of Maxime Du Camp, who travelled through Egypt from 1849 to 1851 with Gustave Flaubert: "After travelling up the river as far as the second cataract, I followed the Nile down to Cairo, stopping and staying

Richard BAILLARGEON

Richard Baillargeon was born in Lévis, Québec in 1949. He is an accomplished artist, writer, and teacher. In the 1970s he attended Laval University, receiving a Master's degree in anthropology in 1979. During this period

Richard Baillargeon est né en 1949 à Lévis (Québec). Il est un artiste, un écrivain et un professeur accompli. Au cours des années 1970, il étudie l'anthropologie à l'Université Laval et obtient une maîtrise en 1979. Parallèlement, il s'engage dans les arts visuels et participe à plusieurs expositions.

Au cours des quinze années qui suivent, Baillargeon expose tant au Canada qu'en France et au Mexique. Il a récemment présenté des expositions individuelles à la Galerie Arena, à Arles, en France (1994), à la Stride Gallery, à Calgary (1992), à Dazibao, à Montréal (1992), et à vu : Centre d'animation et de diffusion de la photographie (1991), organisme qu'il a contribué à créer, à Québec, en 1982. Ses œuvres figurent dans les collections de plusieurs institutions comme le Musée du Québec, la Banque d'œuvres d'art du Conseil des arts du Canada et le Musée canadien de la photographie contemporaine.

Les photographies de Baillargeon ont paru dans les périodiques *artpress*, *Black flash*, *NOW Magazine* et *Vanguard*, ainsi que dans plusieurs catalogues d'expositions, notamment *Richard Baillargeon : Comme des îles*, publié par vu en 1991. En qualité d'écrivain, Baillargeon a fait parti du comité de rédaction du livre du MCPC *Treize essais sur la photographie*. Il est aussi l'auteur du texte intitulé « Reflecting upon this Landscape : The Imagery of Raymonde April » reproduit dans l'anthologie *Frame of Mind : Viewpoints on Photography in Contemporary Canadian Art* publié par la Walter Phillips Gallery, à Banff. Baillargeon s'est vu décerner plusieurs bourses par le Conseil des arts du Canada et est devenu, en 1987, le premier lauréat du Prix du duc et de la duchesse d'York en photographie. Baillargeon a animé et organisé de nombreux ateliers et colloques, en particulier au Banff School of Fine Arts, dont il dirigeait, jusqu'à tout récemment, le programme de photographie.

[3] Maxime Du Camp, *Souvenirs littéraires*, Paris, Éditions Balland, 1984, p. 127 ; extrait

s'apparente à celle de Maxime Du Camp qui, de 1849 à 1851, a parcouru l'Égypte en compagnie de Gustave Flaubert : « Après avoir remonté le fleuve jusqu'à la seconde cataracte, je le descends jusqu'au Caire, m'arrêtant et séjournant là où je trouve quelque chose à voir ; cela durera longtemps, car j'ai une façon de procéder qui n'est pas expéditive : je prends des épreuves photographiques de toute ruine, de tout monument, de tout paysage que je trouve intéressants : je relève le plan de tous les temples et je fais estampage de tout bas-relief important ; ajoutez à cela des notes aussi détaillées que possible, et vous comprendrez que je ne puis aller bien vite ; cela ne m'importe guère, car la vie que je mène est parfaite [3]. »

Le voyage en Égypte de Baillargeon est un exercice de distanciation. Au cours des trois semaines de son séjour, il utilise un appareil Widelux pour réaliser des vues panoramiques de scènes figées dans le temps où dominent les bleus profonds et les ocres chatoyants. Le regard, qui semble flotter au-dessus des choses, balaie l'horizon et circonscrit un espace théâtral d'où sont évacués les points de repère : comme si Baillargeon, en quittant le Canada, avait rompu avec ses habitudes et mis de côté les balises de sa culture.

Baillargeon consigne dans son journal de bord de brefs textes que lui inspirent les diverses situations dans lesquelles il se trouve. Ces notations, dénuées de références anecdotiques et sans continuité narrative, rappellent les haïku japonais qui, dans la sobriété et la perfection de leur forme, traduisent la plénitude de l'instant.

Comme tout voyageur, Baillargeon collige notes d'hôtel, morceaux d'emballage, bouts de ticket, fragments de plan. Ces petits riens, qui normalement servent à l'orientation, le confrontent à l'impénétrabilité de la calligraphie et à l'incompréhensibilité de la langue. Seule exception, une case extraite d'une bande dessinée de Tintin, *Les cigares du Pharaon*, évoque la tentation toujours vive de réduire l'étranger à quelques généralités pour mieux entretenir l'illusion de le comprendre.

Photographies, textes, artéfacts placent Baillargeon devant l'impossibilité de surmonter l'inéluctable différence de l'étranger. Pour crever le voile des apparences, il faudrait au voyageur dépasser les représentations héritées de sa

wherever I found something to see; this took a long while, for I have a way of going about things that is not expeditious: I take photographs of every ruin, every monument, every landscape I find interesting; I make scale drawings of every temple and take rubbings of every significant bas-relief; add to all this the most detailed notes possible, and you will understand that I cannot make good speed; but that is of no importance, for the life I lead is perfect."[3]

Baillargeon's sojourn in Egypt represented an exercise in alienation. For three weeks, using his Widelux camera, Baillargeon made panoramic photographs of timeless scenes dominated by deep blues and shimmering ochres. **23** His gaze seems to float, scanning the horizon and describing a setting from which every point of reference is banished: as if for Baillargeon leaving Canada meant breaking with his past practices and setting aside his cultural framework.

In his journal, Baillargeon made brief entries inspired by the situations in **22** which he found himself. Stripped of anecdotal context or narrative continu- **24** ity, these notes are reminiscent of Japanese haiku, which in their austere perfection of form, translate a moment of awareness.

As we all do, Baillargeon collected scraps of paper in the course of his trip — hotel bills, wrappers, ticket stubs, sections of maps. These bits and pieces **24** usually help travellers to orient themselves, but Baillargeon instead found himself stonewalled by a mysterious calligraphy and an incomprehensible language. The one exception, a frame from the Tintin comic *The Cigars of the Pharaoh*, suggests the temptation to reduce the unfamiliar to a few manageable generalities as a means of deluding ourselves that we understand it.

Photographs, texts and artifacts brought home to Baillargeon the insurmountable otherness of the foreign. To get beyond the surface of appearances, he must transcend the constructs inherited from his own culture and attain a clarity of perception allowing him to take in the many faces of reality. The best he could hope for in the end is to recognize that the foreignness is his own.

Geographical travel was a mere prelude to the real journey that began upon Baillargeon's return home, when he started to organize the residue of his

he also began pursuing a career in the visual arts and participated in several exhibitions.

Over the past fifteen years, he has shown work in galleries and museums across Canada as well as in France and Mexico. Recently, he has had solo exhibitions at Galerie Arena in Arles (France, 1994), the Stride Gallery in Calgary (1992), Dazibao in Montréal (1992) and in Québec City at vu: Centre d'animation et de diffusion de la photographie (1991), a gallery which he helped to establish in 1982. His work is included in the collections of such institutions as the Musée du Québec, the Canada Council Art Bank, and the Canadian Museum of Contemporary Photography.

His work has been published in periodicals like *artpress, Blackflash, NOW Magazine,* and *Vanguard* as well as in a number of exhibition catalogues including *Richard Baillargeon: Comme des îles,* published by vu in 1991. He was a member of the editorial board for the cmcp book *Thirteen Essays on Photography* and wrote the essay "Reflecting upon this Landscape: The Imagery of Raymonde April" for the Walter Phillips Gallery anthology, *Frame of Mind: Viewpoints on Photography in Contemporary Canadian Art.* Baillargeon has received a number of Canada Council grants and in 1987, he became the first person to win the Duke and Duchess of York Prize in Photography. He has led, organized and participated in many workshops and colloquia, most recently as director of the department of photography at the Banff School of Fine Arts.

[3] Maxime Du Camp to Théophile Gautier, 31 March 1850, *Souvenirs littéraires* (Paris: Éditions Balland, 1984), p. 127 (our trans.).

effects of sunlight, shadow and rain, and Mr. Le Secq has created his own memorial."[5]

Bourdeau does not attempt to recreate experience through an exhaustive description of the traces of the past: he is above all fascinated by the mysterious interaction between environmental and cultural forces. His photographs of Sri Lanka capture the slow erosion of civilizations and the inexorable obliter- [34] ation of ruins as nature eventually reclaims what man has made. His European [35] work translates the sense of wonder we feel before the ideal perfection of the anonymous architects of these monuments, inspired by an unshakeable faith in the glory and constant regeneration of Creation.

The richly textured subjects favoured by Bourdeau are reflected in contact prints whose detailed precision reveals the material in all its complexity. A radiant light emanates from the objects, and the density of the image is the result of an infinite range of tone and depth; here there is no vanishing point or horizon to establish perspective, no reference system within which things can be measured and scaled. These multidimensional tapestries, as their author [36] often describes them, fill the entire frame with the ineffable fullness of their subjects.

Like civilizations that move through cycles of remembering and forgetting, Bourdeau's images are the outward expression of a spiritual experience. Slow-paced and disciplined, he purifies his vision of anecdotal and pictorial elements to achieve transparency, a fullness of meaning. For him, capturing the surface of things is the way to extract the mystery of their essence, printed upon a simple sheet of sensitized paper.

Contemporary Photography. His work has been reviewed in numerous periodicals including the *Ottawa Citizen,* the *Toronto Star, Photo Life, Canadian Art* and *artscanada*. It has also been published in catalogues and books, among which are *Breaking the Mirror: The Art of Robert Bourdeau*, a catalogue published in 1988 by the Winnipeg Art Gallery and the limited edition monograph *Robert Bourdeau*, published by the National Film Board Still Photography Division in 1979.

[5] Henri de Lacretelle, "Revue photographique," in Rouillé, p. 129. First published in *La Lumière* 13, (20 March 1852), (our trans.).

graphie contemporaine, le Musée des beaux-arts de l'Ontario, l'International Centre of Photography, la Jane Corkin Gallery et, plus récemment, la View Gallery, à San Francisco. Ses œuvres figurent dans des collections privées et publiques en Amérique du Nord, en particulier, au Musée des beaux-arts du Canada, au Museum of Fine Arts (Boston), au Philadelphia Museum of Art et au Musée canadien de la photographie contemporaine.

De nombreux périodiques ont publié des analyses critiques portant sur les travaux de Bourdeau, entre autres, l'*Ottawa Citizen*, le *Toronto Star*, *Photo Life*, *Canadian Art* et *artscanada*. Des catalogues et des livres ont aussi été consacrés à ce photographe et à ses œuvres, par exemple, *Au-delà du miroir : l'art de Robert Bourdeau*, publié en 1988 par la Winnipeg Art Gallery, et la monographie en édition limitée intitulée *Robert Bourdeau*, produite en 1979 par le Service de la photographie de l'Office national du film du Canada.

[5] Henri de Lacretelle, « Revue photographique », *La Lumière*, nº 13, (20 mars 1852); dans Rouillé, *op. cit.*, p. 129.

suspendus à toutes les frises et à toutes les corniches. Ce que nous n'aurions jamais découvert à nos yeux, il l'a vu pour nous, en posant son appareil à toutes les hauteurs d'où la cathédrale était visible. Il a fait ainsi un des travaux archéologiques les plus curieux et les plus complets qui se puissent imaginer. (. . .) Rien n'est oublié : des inscriptions ignorées ont reparu dans les épreuves photographiques. La cathédrale entière est reconstruite, assise par assise, avec des effets merveilleux de soleil, d'ombre, et de pluie. M. Le Secq a fait aussi son monument[5]. »

Bourdeau ne tente pas, pour sa part, de recréer l'expérience au moyen d'une description minutieuse des traces du passé : il est avant tout fasciné par les mystérieuses correspondances qu'entretiennent le milieu naturel et l'espace culturel. Ses vues du Sri Lanka saisissent la mort lente des civilisations et l'effacement inexorable des vestiges sous la poussée des forces naturelles, la nature reprenant tôt ou tard le dessus sur les créations des hommes. Ses vues européennes traduisent l'émerveillement devant l'idéal de perfection des constructeurs anonymes de ces monuments, inspirés par une foi inébranlable dans la grandeur et la pérennité de la Création.

Les sujets richement texturés que privilégie Bourdeau sont la source de tirages par contact où la précision du détail dévoile pleinement la complexité de la matière. La lumière enveloppante émane des choses et la compacité de l'image provient de la gamme infinie des tons et de leur profondeur; aucun point de fuite ou ligne d'horizon pour établir la perspective; aucun système de référence pour mesurer les choses et les intégrer dans un ordre de grandeur. Ces tapisseries à plusieurs dimensions, comme se plaît à les qualifier leur auteur, remplissent le cadre à ras bords de l'épaisseur même des choses.

De même que les civilisations se meuvent constamment entre la mémoire et l'oubli, les images de Bourdeau concrétisent son expérience spirituelle. Par une lente ascèse, il épure sa vision des éléments anecdotiques et pittoresques, il accède à la transparence et à la plénitude du sens. Pour lui, capter la surface des choses est la voie qui mène au mystère de leur essence pressée sur une simple feuille de papier sensible.

elements remaining are juxtaposed in a play of textures: matte contrasts with gloss, greenery nestles against stone, solid blends with liquid, organic forms surround manmade structures. This configuration creates vanishing points **30** through the alternation of far and near, establishes perspective in a series of receding planes, gives depth to the compositions. Focusing on certain aspects, Paterson lingers on the picturesque details that delight the eye. This is doubtless why these sites, depicted in every way imaginable over the centuries, continue to exercise a charm that leaves no traveller unmoved.

Paterson's domain is the fragile and the evanescent. Just as photography rescues and preserves ordered gardens from the ravages of time, so too it captures the fleeting impressions of the dreamer's soul. Paterson's delicate prints are exquisite miniatures that invite not only contemplation but, through the artist's sensitivity, a sense of communion with the subject.

While Paterson's images arrive at the essential through a process of paring away, those of Robert Bourdeau embrace reality in all its immediate and opulent fullness. Bourdeau works with cameras that produce negatives measuring either 8" x 10" or 11" x 14". His views of Sri Lankan temples and the monuments **34** of France, the United Kingdom, Ireland, Spain and Mexico carry the same density of information as the calotypes of Gothic architecture produced by Henri Le Secq, Hippolyte Bayard or Édouard-Denis Baldus, who had been commissioned to record the architectural heritage of France.

In 1852, Henri de Lacretelle wrote about Henri Le Secq's photographic album devoted to the cathedrals of Strasbourg and Reims: "Thanks to him, we have climbed every bell tower, hung from every frieze and every cornice. That which we could never have discovered with our own eyes, he has seen for us, placing his camera on all the heights from which the cathedral was visible. He has thus carried out the most curious and most complete archaeological examination imaginable. . . . Nothing has been left out: forgotten inscriptions reappear in the photographic prints. The entire cathedral has been rebuilt from its foundations, with the added marvellous

the Canadian Centre for Architecture (Montréal, 1991) and most recently at the Galerie Dominion (Montréal, 1993).

His work is a part of many major collections both in France and in Canada including the Centre Georges Pompidou (Paris), the Bibliothèque nationale (Paris), the Fonds national d'art contemporain (Strasbourg), the Canadian Museum of Contemporary Photography (Ottawa), and the Canadian Centre for Architecture (Montréal). Paterson's work has been published in numerous publications including the *Globe and Mail, La Presse, Le Quotidien de Paris* and *Le Monde*.

Robert BOURDEAU

Robert Bourdeau was born in Kingston, Ontario, in 1931. His formal training is in architecture which he studied during the 1950s at the University of Toronto. He is self-taught in photography, although he credits the celebrated American photographer Minor White, whom he met and befriended in 1959, with helping him develop his artistic vision and a deeper appreciation for the craft of photography.

Bourdeau has been exhibiting his work since the 1960s. Among the places he has had solo exhibitions are the National Gallery of Canada, the Canadian Museum of Contemporary Photography, the Art Gallery of Ontario, the International Centre of Photography, the Jane Corkin Gallery and most recently the View Gallery in San Francisco. His work is represented in public and private collections across North America, including the National Gallery of Canada, the Museum of Fine Arts (Boston), the Philadelphia Museum of Art and the Canadian Museum of

Photographie (Paris, 1989) et le Pavillon des Arts (Paris, 1985) ont montré ses œuvres. Au Canada, Dazibao (Montréal, 1987), le Centre Canadien d'Architecture (Montréal, 1991) et, plus récemment, la Galerie Dominion (Montréal, 1993) lui ont consacré des expositions particulières.

Ses œuvres figurent dans de nombreuses collections en France et au Canada, notamment au Centre Georges Pompidou (Paris), à la Bibliothèque nationale (Paris), au Fonds national d'art contemporain (Strasbourg), au Musée canadien de la photographie contemporaine (Ottawa) et au Centre Canadien d'Architecture (Montréal). De nombreux journaux comme le *Globe and Mail*, *La Presse*, *Le Quotidien de Paris* et *Le Monde* ont publié des articles sur les travaux de Paterson.

Robert BOURDEAU

Robert Bourdeau est né en 1931 à Kingston (Ontario). Au cours des années 1950, il étudie l'architecture à l'Université de Toronto. En matière de photographie, il est autodidacte, bien qu'il doive beaucoup au célèbre photographe américain Minor White, qu'il rencontre en 1959 et dont il devient l'ami. La fréquentation de ce maître permet à Bourdeau d'approfondir sa vision artistique et d'enrichir sa connaissance des ressources du médium.

Bourdeau expose ses œuvres depuis les années 1960. Parmi les innombrables institutions qui lui ont consacré des expositions personnelles, mentionnons le Musée des beaux-arts du Canada, le Musée canadien de la photo-

un vocabulaire en accord avec les résonances intimes que suscite son sujet. Les contours estompés des objets sont le fait tant des conditions atmosphériques que de la technique primitive qui dépouille les vues de tout détail superflu pour aller directement à l'essentiel. Les quelques éléments retenus se juxtaposent les uns aux autres pour produire des jeux de texture : le mat s'oppose au brillant, le feuillage voisine la pierre, le solide se marie au liquide, les créations humaines côtoient les formes organiques. Cette géométrie des éléments crée des points de fuite dans cette alternance du proche et du lointain, établit la perspective dans cette suite de plans en cascade, donne de la profondeur à ces ensembles. En isolant certaines particularités, Paterson s'attarde au détail pittoresque dont le saugrenu amuse. Voilà sans doute pourquoi ces lieux, dépeints de toutes les manières possibles au cours des siècles, exercent toujours un charme auquel n'échappe nul voyageur.

Paterson travaille dans la fragilité et l'évanescence. De même que la photographie soustrait à l'action du temps, pour la sauvegarder, l'ordonnance des jardins, elle conserve la trace des mouvements de l'âme du flâneur. Empreints de finesse, les petits tirages de Paterson sont autant de sobres miniatures ; elles amènent le spectateur à une réflexion qui, par le biais de la sensibilité de l'artiste, deviendra communion avec le sujet.

Autant les images de Paterson s'attachent à l'essentiel à force de dépouillement, autant celles de Robert Bourdeau embrassent la réalité dans son ampleur et son opulence immédiates. Bourdeau travaille toujours avec des chambres de prise de vue produisant des négatifs soit de 8 x 10 po, soit de 11 x 14 po. Ses vues de temples du Sri Lanka et de monuments de France, du Royaume-Uni, de l'Irlande, de l'Espagne et du Mexique possèdent la même densité d'information que les calotypes de l'architecture gothique produits par les Henri Le Secq, Hippolyte Bayard et Édouard-Denis Baldus à qui on avait confié la mission de répertorier le patrimoine architectural de France.

Henri de Lacretelle écrivait en 1852 à propos de l'album photographique que Henri Le Secq avait consacré aux cathédrales de Strasbourg et de Reims : « Nous sommes montés, grâce à lui, sur tous les clochers ; nous nous sommes

everything down to the last pebble: but it will live hereafter in the albums of our photographers."[4]

The limits to the early photographers' intentions have become abundantly clear in the twentieth century which shamelessly sets the most outlandish aberrations beside the marvels of antiquity. In the intricate mass that James **27** describes as meticulously as his predecessors, monuments become symbols of a utopian order buried for all time beneath centuries of progress. Their true import is forever placed beyond our grasp by historical distance, which masks from modern eyes the motivations of their architects and builders. Divorced from the past's guarantee of authenticity, these discordant landscapes attest to the degradation of the ideal by untrammelled development, which reduces everything to the lowest common denominator and gives rise to collective amnesia.

Ian Paterson takes us on a dreamy stroll through French gardens. This series of works was commissioned in 1991–92 by the Seine-et-Marne departmental heritage committee as part of a project in which three photographers were asked to illustrate the history of sixty public and private parks, but we must not expect Paterson to give us documentary precision, accuracy and rigour.

A chronicler of his moods, Paterson is bound by no workplan or preconceived idea. He allows his eye to wander, fascinated by reflections in a pond, lingering on the delicate dusting of snow on deserted lawns, following the **32** twist of a path or concentrating on the rough texture of stone. He moves from one impression to another, slipping into a muted world and abandoning himself to the poetry of these eternal places. For him, the garden is a place for contemplation and visual reverie.

To translate this sense of enchantment, an old plastic fixed focus camera found in a flea market. With it, Paterson invents a vocabulary that resonates with the feeling of intimacy evoked by the subject. The blurred contours of objects are due as much to rain or snow as to the rudimentary technique that strips the images of superfluous detail to cut straight to the essential. The few **31**

for *DOCUMENTA IX* (Kassel, Germany) in 1992. His exhibition *Genius Loci,* organized by the CMCP, has been shown in twenty-one venues across North America since 1986. James's work is represented in major collections including the National Gallery of Canada, the Art Gallery of Ontario, the Musée d'art contemporain de Montréal and the Museum of Modern Art. He lives and works in Montréal.

[4] Ernest Lacan, "Esquisses photographiques à propos de l'Exposition universelle et de la guerre d'Orient," 1856, in Rouillé, p. 130, (our trans.).

Ian PATERSON

Ian Paterson was born in Brantford, Ontario, in 1953. He received an Honours B.A. in Art History from the University of Toronto in 1976 and shortly thereafter found work as a curator in Oakville where he remained until 1982. While organizing exhibitions, Paterson had his own work shown in several group shows and in 1981, he had his first solo exhibition at the Gallery Brand in Oakville.

In 1982 he moved to Paris. Within two years of arriving in France, he was granted a solo exhibition at the Centre Georges Pompidou. Paterson has been involved in more than thirty-five exhibitions in France, Canada, Belgium, Italy and Germany. In France he has exhibited extensively, in places including the Maison des Arts (Évreux, 1993), the Musée Carnavalet (Paris, 1992), the Centre photographique d'Île-de-France (Pontault-Combault, 1990), the Centre National de la Photographie (Paris, 1989) and the Pavillon des Arts (Paris, 1985). In Canada he has had solo exhibitions at Dazibao (Montréal, 1987),

James vient de présenter ses œuvres dans des expositions individuelles à la Galerie René Blouin, à Montréal (1994), à la Power Plant, à Toronto (1993), et à la Laurence Miller Gallery, à New York (1992), ainsi que dans des expositions de groupe au Centre interculturel Strathearn, à Montréal (1994), et à la Surrey Art Gallery (1993). De plus, il a été invité à participer à DOCUMENTA IX (Kassel, Allemagne) en 1992. Le MCPC a organisé en 1986 l'exposition *Genius Loci*, qui a été présentée par la suite dans vingt-et-une villes d'Amérique du Nord. Les œuvres de James figurent dans de nombreuses collections dont celles du Musée des beaux-arts du Canada, du Musée des beaux-arts de l'Ontario, du Musée d'art contemporain de Montréal et du Museum of Modern Art (New York). Geoffrey James vit et travaille à Montréal.

4 Ernest Lacan, «Esquisses photographiques à propos de l'Exposition universelle et de la guerre d'Orient», 1856, dans Rouillé, *op. cit.*, p. 130.

Ian PATERSON

Ian Paterson est né en 1953 à Brantford (Ontario). En 1976, après des études en histoire de l'art à l'Université de Toronto, il devient conservateur à Oakville, poste qu'il occupe jusqu'en 1982. Tout en exerçant ses fonctions, il participe à plusieurs expositions de groupe puis, en 1981, organise sa première exposition individuelle à la Gallery Brand, à Oakville. En 1982, Paterson s'installe à Paris. Deux années après son arrivée en France, ses photographies sont présentées au Centre Georges Pompidou. Depuis, Paterson a exposé à plus de trente-cinq reprises en France, au Canada, en Belgique, en Italie et en Allemagne. En France, la Maison des Arts (Évreux, 1993), le Musée Carnavalet (Paris, 1992), le Centre photographique d'Île-de-France (Pontault-Combault, 1990), le Centre National de la

originaux. La vérité du document servirait d'étalon à la fidélité des restaurations à venir. Ce qui faisait écrire à Ernest Lacan en 1856: «Tous ces vieux débris d'un autre âge, si précieux pour l'archéologue, pour l'historien, pour le peintre, pour le poète, la photographie les réunit et les rend immortels. Le temps, les révolutions, les convulsions terrestres peuvent en détruire jusqu'à la dernière pierre: ils vivent désormais dans l'album de nos photographes[4].»

27 Les limites des intentions des primitifs de la photographie sont mises en évidence par ce 20e siècle où se côtoient, en toute bonne conscience, les pires monstruosités et les merveilles de l'Antiquité. Dans le fouillis que décrit James avec autant de précision que ses prédécesseurs, les monuments deviennent les symboles d'un ordre utopique à jamais enfoui sous des siècles de progrès. Leur signification est à jamais mise hors de portée par la distance historique qui masque, aux yeux de l'observateur contemporain, les motivations de leurs concepteurs et de leurs bâtisseurs. Coupées de l'authenticité garantie par le passé, ces topographies discordantes témoignent de la dégradation de l'idéal sous la poussée d'un développement sauvage qui nivelle les particularités et entraîne l'amnésie collective.

Ian Paterson arpente les jardins français en flâneur. Quoique cette série de travaux résulte d'une commande du Comité départemental du Patrimoine de Seine-et-Marne qui, en 1991–1992, avait sélectionné soixante parcs privés ou publics et confié à trois photographes la mission d'en illustrer l'histoire, il ne faut pas chercher chez Paterson la précision, l'exactitude ou la rigueur chères au genre documentaire. Chroniqueur de ses états d'âme, Paterson n'obéit à 32 aucun plan de travail ou idée directrice. Son regard se laisse porter par les reflets à la surface d'un étang, s'attache à la fine couche de neige masquant les pelouses désertées, s'égare au détour d'une allée ou encore s'attarde à la rugosité de la pierre. Paterson passe d'une impression à l'autre, se coule dans un climat feutré, s'abandonne à la poésie de ces lieux intemporels. Pour lui, le jardin est espace de contemplation et de dérive visuelle.

Pour traduire cet envoûtement, un appareil archaïque de plastique, à foyer fixe, déniché dans un marché aux puces. Grâce à lui, Paterson invente

trip. His journal would help to recreate his travels, with memory decanting the impressions and distilling the images left by sights and experiences. Baillargeon laid these fragments out and played them off against each other, alternating between detached observation and intimate recollection. His account becomes a way of retrospectively reconciling the experience of the voyage and its expression. At the end of the process, what remains is the internal dialogue of an artist translating his personal development.

Geoffrey James's exploration of the vestiges of the past takes a totally different direction from Baillargeon's. His views of *La Campagna Romana*, produced **26** with an Eastman Kodak Panoram from the 1920s whose mobile wide-angle **27** **28** lens scans the film on an arc of 120 degrees, form a commentary on the clash of past and present. The interlaced planes clearly reveal the lack of order and perspective in contemporary society, for whom only the present exists. James shows us the Forum wedged into a field of ruins overrun by vege- **28** tation. He brings out the dissonance of elements thrown together by the vicissitudes of history and human negligence. The enlargement of the images destroys the picturesque, intensifying the incongruousness of juxtapositions and underscoring their inherent irony. Leaving a shadowy signature in the lower edge of some of the photographs, James takes full responsibility for **26** his views.

 Nineteenth-century Europe could still conceive of the original purity of cultures and dream of restoring ancient monuments to their former glory. In 1851, the Mission Héliographique commissioned France's best photographic artists to record the national heritage from all possible angles and in every detail imaginable, in order to bequeath to posterity representations that could fully equal the originals. The veracity of the document would serve as a standard of accuracy for future restorations. This led Ernest Lacan to write, in 1856, "All this debris from another time, so invaluable for the archaeologist, the historian, the painter or the poet, has been assembled and immortalized by photography. Time, revolutions and the earth's tremors may destroy

Geoffrey JAMES

Born in St. Asaph, Wales, in 1942, Geoffrey James came to North America in 1964 shortly after completing a Master's degree in history at Wadham College, Oxford. He worked as a reporter for the *Philadelphia Evening Bulletin* before moving to Montréal where he covered the arts as an associate editor for *Time Canada* between 1967 and 1975. James taught the history of photography at Sir George Williams University and served on a number of Canada Council juries. From 1975 to 1982 he was Head, Visual Arts, Film and Video, at the Canada Council. He has taught photography at the University of Ottawa and lectured both at home and abroad. His work has been published in many catalogues, books and periodicals. Among them are the monographs, *The Italian Garden* (Abrams, 1991), *La Campagna Romana* (Galerie René Blouin, 1990), *Morbid Symptoms* (Princeton Architectural Press, 1986) and *Genius Loci* (CMCP, 1986). He was the Editor-in-Chief for the 1991 CMCP anthology *Thirteen Essays on Photography*.

 Recently James has had solo exhibitions at Galerie René Blouin in Montréal (1994), The Power Plant in Toronto (1993), and the Laurence Miller Gallery in New York (1992), and group exhibitions at Centre interculturel Strathearn in Montréal (1994) and the Surrey Art Gallery (1993). His work was selected

d'une lettre de l'auteur à Théophile Gautier, datée du 31 mars 1850.

culture, afin d'atteindre à une transparence de la perception lui permettant d'embrasser les multiples visages de la réalité. Le mieux qu'il puisse espérer, en se retrouvant face à lui-même, c'est de reconnaître sa propre étrangeté.

À la traversée de l'espace géographique succède le véritable voyage qui débute au retour, au moment où Baillargeon commence à agencer les preuves de ses déplacements. Son carnet de voyage refera son itinéraire par la mémoire qui a décanté les impressions et épuré les images laissées par les choses et les événements. Baillargeon met bout à bout ces fragments, les joue les uns contre les autres, passe constamment de l'observation détachée au registre intimiste. Son récit devient un moyen de réconcilier, après coup, l'expérience du voyage et sa formulation. En bout de parcours, reste le dialogue intérieur de l'artiste occupé à traduire son cheminement.

Geoffrey JAMES

Né à St. Asaph, au pays de Galles, en 1942, Geoffrey James arrive en Amérique du Nord en 1964, peu après avoir obtenu une maîtrise en histoire au Wadham College, à Oxford. Il travaille comme reporter au *Philadelphia Evening Bulletin* avant de déménager à Montréal où il couvre la rubrique des arts, en tant que corédacteur de l'édition canadienne du magazine *Time*, de 1967 à 1975. James enseigne l'histoire de la photographie à l'Université Sir George Williams et fait partie de plusieurs jurys du Conseil des arts du Canada. De 1975 à 1982, il est chef du Service des arts plastiques, cinéma et vidéo, au Conseil des arts du Canada. Il enseigne la photographie à l'Université d'Ottawa et prononce des conférences au pays et à l'étranger. De nombreuses publications ont fait connaître ses travaux. Citons les monographies intitulées *The Italian Garden* (Abrams, 1991), *La Campagna Romana* (Galerie René Blouin, 1990), *Morbid Symptoms* (Princeton Architectural Press, 1986) et *Genius Loci* (MCPC, 1986). Il est rédacteur en chef pour l'anthologie du MCPC intitulée *Treize essais sur la photographie*.

L'incursion de Geoffrey James dans les vestiges du passé s'effectue d'un point de vue diamétralement opposé à celui de Baillargeon. Ses vues panoramiques de *La Campagna Romana,* produites avec un appareil Eastman Kodak Panoram datant des années 1920 et muni d'un objectif grand angulaire mobile balayant la pellicule sur un angle de 120°, abordent de front le choc du passé et du présent. L'enchevêtrement inextricable de plans en cascade met crûment à jour l'absence d'ordre et de perspective de l'homme contemporain pour qui n'existe que le présent. Le Forum romain apparaît coincé dans un champ de ruines envahi par la végétation. James fait ressortir la dissonance des éléments réunis par les vicissitudes de l'histoire et l'incurie des hommes. L'agrandissement des images tue le pittoresque, donne de l'ampleur à l'incongruité des situations et fait ressortir l'ironie du propos. James persiste et signe en laissant paraître sa silhouette au bas de plusieurs images.

Le 19ᵉ siècle européen pouvait encore imaginer la pureté originelle des cultures et rêver d'une restauration en l'état des monuments anciens. La commande, passée en 1851 aux plus habiles artistes photographes de France par la Mission héliographique, visait à répertorier, sous tous les angles possibles et dans tous les détails imaginables, le patrimoine national afin d'en léguer à la postérité des représentations qui pourraient rivaliser en tous points avec les

Richard Baillargeon

Planches

Plates

Un gardien qui somnole, l'écho d'un pas dans la salle déserte.
Dans la vitrine, un masque de mort, des pierres bleues, de l'or.
S'y retrouver dans le chassé-croisé des hommes et du temps.

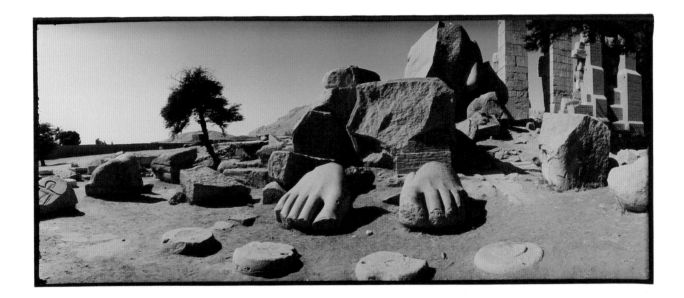

Faire des images.
Ce devait être cela, seulement cela.
Comme un voyageur.

Geoffrey James

Planches

Plates

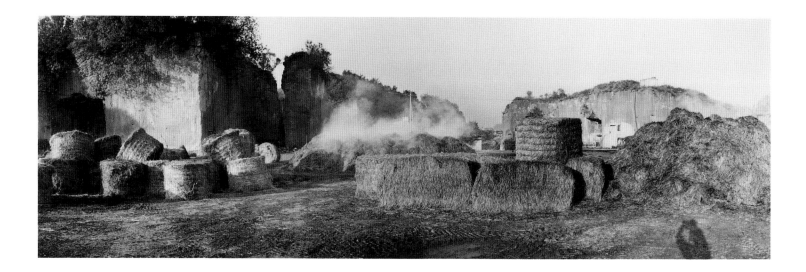

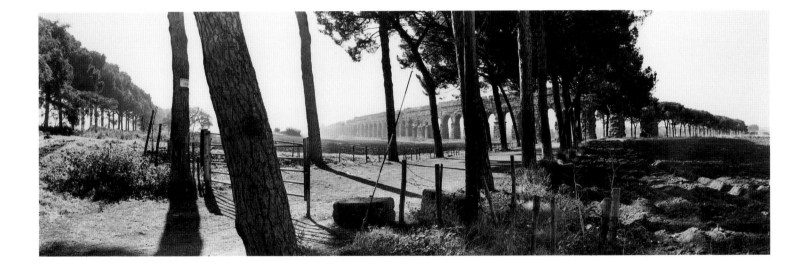

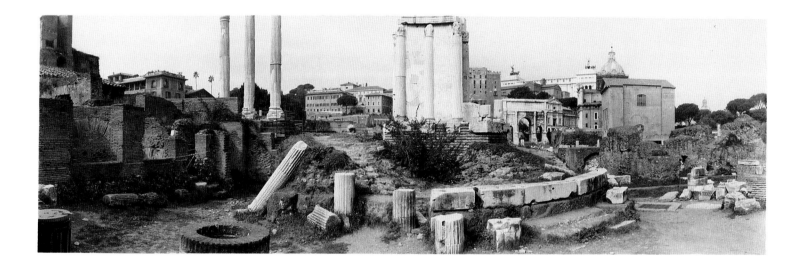

Ian Paterson

Planches

Plates

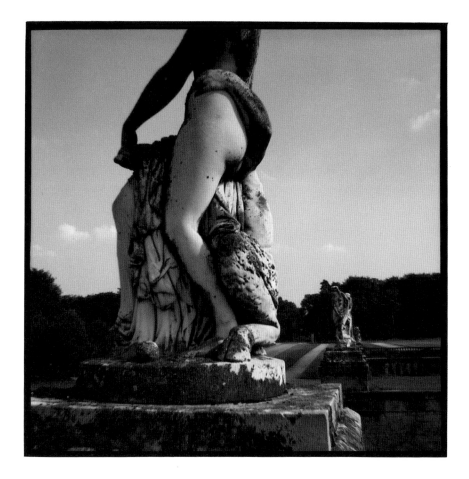

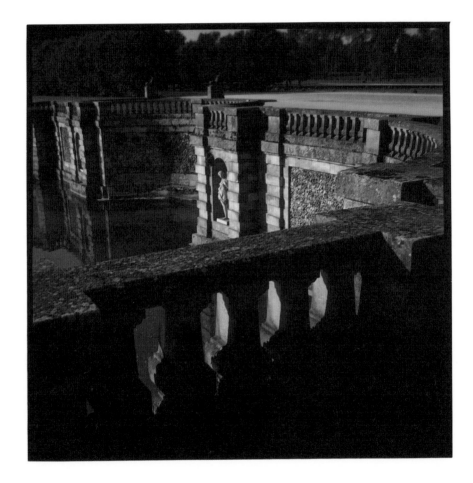

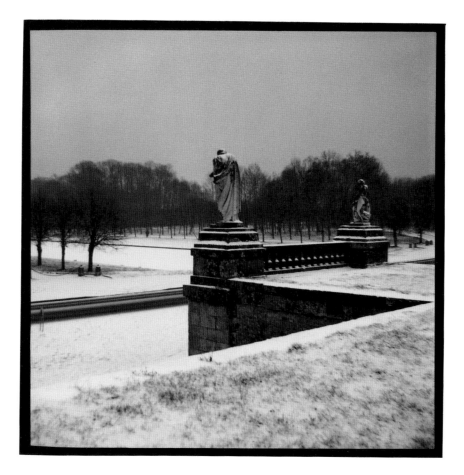

Robert Bourdeau

Planches

Plates

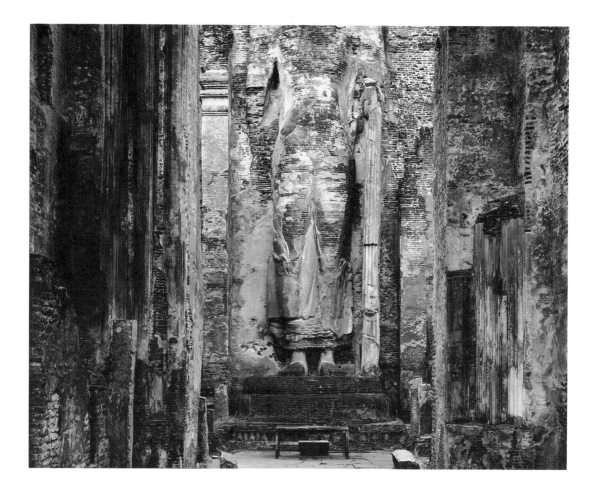

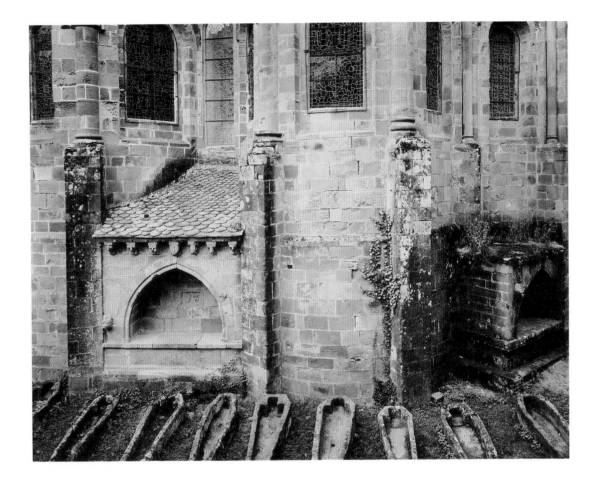

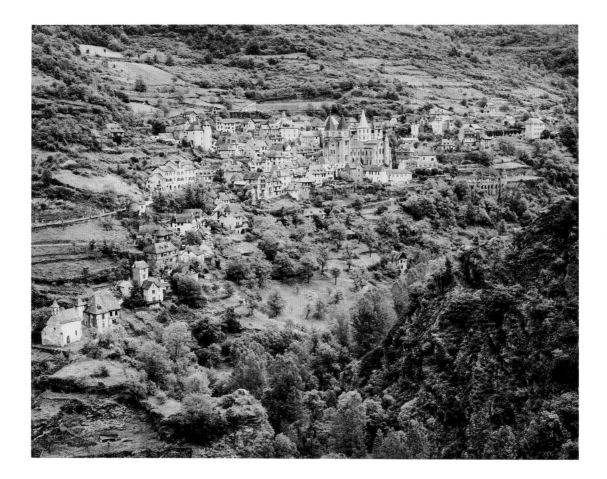

L'exotisme n'est donc pas cet état kaléidoscopique du touriste et du médiocre spectateur, mais la réaction vive et curieuse au choc d'une individualité forte contre une objectivité dont elle perçoit et déguste la distance. (...)

L'exotisme n'est donc pas une adaptation; n'est donc pas la compréhension parfaite d'un hors soi-même qu'on étreindrait en soi, mais la perception aiguë et immédiate d'une incompréhensibilité éternelle.

Partons donc de cet aveu d'impénétrabilité. Ne nous flattons pas d'assimiler les mœurs, les races, les nations, les autres; mais au contraire réjouissons-nous de ne le pouvoir jamais; nous réservant ainsi la perdurabilité du plaisir de sentir le Divers. (C'est ici que pourrait se placer ce doute: augmenter notre faculté de percevoir le Divers, est-ce rétrécir notre personnalité ou l'enrichir? Est-ce lui voler quelque chose ou la rendre plus nombreuse? Nul doute: c'est l'enrichir abondamment, de tout l'Univers[6].)

[6] Victor Segalen, *Essai sur l'exotisme*, Paris, Fata Morgana, 1978, p. 38; ce recueil sur l'exotisme a été composé à partir de notes rédigées par le Français Segalen entre 1904 et 1918.

De la même façon que la photographie s'est attachée, dès ses origines, à la constitution d'un répertoire par l'image des civilisations et de leurs vestiges, elle a contribué à la connaissance des groupes humains en décrivant leurs us et coutumes et en systématisant leur différence. Le photographe accompagne l'ethnographe, l'assiste dans ses enquêtes et complète son carnet de notes par des observations en images.

Cette photographie coloniale aligne les individus sous la toise, les cadre de face, puis de profil, afin de détailler leurs caractéristiques physiques. Alignées les unes après les autres, les images, rigoureusement identiques, composent un catalogue où sont classés les divers types humains. D'autre part, les vues du milieu et du cadre de vie font ressortir la singularité de l'habitat et le pittoresque des rituels quotidiens. Ces lointains «Ailleurs» sont nimbés de mystère et auréolés d'exotisme.

Exoticism is not that kaleidoscopic state of the tourist or simple spectator, but the lively curiosity of a strong individuality confronted with some objective reality whose distance it perceives and savours. . . .

Exoticism is thus not an adaptation: it is not the perfect understanding of some externality that can be internalized, but the keen and immediate realization of endless inscrutability.

And so let us start by acknowledging this impenetrability. Let us not flatter ourselves that we can assimilate customs, races, nations, others, but rather rejoice that we can never do so, thus reserving for ourselves the abiding pleasure of experiencing the Diverse. (Here is where a shadow of doubt might enter the picture: in heightening our ability to perceive Diversity, do we diminish or enrich our personality? Do we deprive it of something, or confer something more? The answer is clear: we enrich it enormously, we endow it with the Universe. . . .)[6]

[6] Victor Segalen, *Essai sur l'exotisme* (Paris: Fata Morgana, 1978), p. 38. This monograph is based on notes written by Segalen between 1904 and 1918. (our trans.)

Just as photography from its earliest days aimed to build up a visual record of civilizations and their remains, so too it contributed to the study of man by describing the traditions of cultural groups and systematically analyzing their differences. The camera accompanied ethnographers, assisting in their investigations and complementing field notes with photographic observations.

This colonial photography took the measure of individuals, lining them up front and profile to record their physical characteristics. Arranged in rows, the virtually identical images form a catalogue of the races of man, while views of context and setting document the nature of their habitats and the picturesque details of their daily lives. These faraway "Elsewheres" are suffused with mystery and an aura of exoticism.

Technical advances in photography and improved distribution methods brought the "universe in a portfolio" to a vast public, exactly as the nineteenth century had hoped. However, this knowledge of man and the world through

Ainsi, les perfectionnements techniques de la photographie et la multiplication des moyens de diffusion ont apporté à un vaste public «l'univers en portefeuille», tel que l'avait souhaité le 19ᵉ siècle. Cependant, cette connaissance des hommes et du monde en images n'est pas innocente: la transparence à laquelle laissait rêver le médium est limitée.

Au fil du 20ᵉ siècle, les contrées lointaines, accessibles à un nombre croissant de personnes, ont fini par représenter un réservoir inépuisable de sensations nouvelles, l'évasion ultime de la grisaille quotidienne. Ce va-et-vient incessant entre les continents, qui permet un brassage grandissant des cultures, pose l'éternelle question de la distance entre soi et l'autre. Entre ces deux termes se joue toute une gamme d'attitudes.

The Family of Man, la grande exposition internationale montée par Edward Steichen en 1955 au Museum of Modern Art de New York, a longtemps servi d'étalon à l'imaginaire populaire pour mesurer le succès de la représentation des groupes humains. Cette vision idyllique des peuples de la Terre entretenait le rêve humaniste d'une nature à laquelle tous participent également. Dans «La grande famille des hommes», une de ses plus célèbres mythologies, Roland Barthes démontre la pérennité du mythe fondateur de cette entreprise: «. . . on affirme d'abord la différence des morphologies humaines, on surenchérit sur l'exotisme, on manifeste les infinies variations de l'espèce, la diversité des peaux, des crânes et des usages, on babelise à plaisir l'image du monde. Puis, de ce pluralisme, on tire magiquement une unité: l'homme naît, travaille, rit et meurt partout de la même façon; et s'il subsiste encore dans ces actes quelque particularité ethnique, on laisse du moins entendre qu'il y a au fond de chacun d'eux une "nature" identique, que leur diversité n'est que formelle et ne dément pas l'existence d'une matrice commune[7].»

The Family of Man représente l'apogée de cet «adamisme» photographique. Un autre son de cloche se fait entendre avec la parution, en 1958 à Paris, du recueil de photographies de Robert Frank, *Les Américains*. Pendant plus d'une année, l'émigré suisse avait sillonné les États-Unis pour produire une série d'images de sa patrie d'adoption qui rappelle, par bien des points, le roman de

[7] Roland Barthes, *Mythologies*, Paris, Éditions du Seuil, collection Points nᵒ 10, [1957], p. 174.

photographs was illusory: the transparency that the medium seemed to promise was in fact limited.

During the twentieth century, faraway lands—accessible to growing numbers of people—have come to be regarded as an inexhaustible source of new sensations, the ultimate escape from the dullness of everyday life. The cultural mingling resulting from this incessant travel back and forth between continents raises the perennial question of the distance separating self from other. Between these two poles, a whole range of attitudes enters into play.

The Family of Man, the major international exhibition mounted by Edward Steichen in 1955 at the Museum of Modern Art in New York, long served as the popular standard for measuring success in the representation of cultural communities. This idyllic vision of the Earth's peoples subscribed to the humanist dream of a nature common to all. In The Great Family of Man, one of his best-known 'mythologies,' Roland Barthes shows the enduring quality of the myth that underpinned the exhibition: "first the difference between human morphologies is asserted, exoticism is insistently stressed, the infinite variations of the species, the diversity in skins, skulls and customs are made manifest, the image of Babel is complacently projected over that of the world. Then, from this pluralism, a type of unity is magically produced: man is born, works, laughs and dies everywhere in the same way; and if there still remains in these actions some ethnic peculiarity, at least one hints that there is underlying each one an identical 'nature,' that their diversity is only formal and does not belie the existence of a common mould."[7]

The Family of Man represents the height of this photographic Adamitism. Another note entirely was struck with the publication in Paris in 1958 of a collection of photographs by Robert Frank, *Les Américains*, which appeared in New York in 1959 under the title *The Americans*, with an introduction by Jack Kerouac. For more than a year, the Swiss emigrant had criss-crossed the United States gathering a series of images of his adopted country that in many ways echoed Kerouac's novel, *On the Road*—an apparently aimless vagabondage through a jungle of grimy cafés, their televisions forever tuned to evangelists preaching sermons bursting with moral indignation: Middle

[7] Roland Barthes, *Mythologies*, trans. Annette Lavers (New York: 1972), p. 110.

Jack Kerouac, *Sur la route*. Voyage-virée-sans-but à travers une jungle de casse-croûte glauques, meublés de téléviseurs qui déversent, à longueur de journée, les prêches d'évangélistes sûrs de leur bon droit. Amérique profonde attachée à ses valeurs traditionnelles et à sa bonne conscience sous l'œil vigilant de grand-papa Eisenhower. Frank met dans la balance ses partis pris et ses humeurs, saisit au vol des instants fugaces suintant le vide et la banalité, et montre la puissance d'aliénation du rêve américain. Ce faisant, il affirme son statut d'étranger, remet en question les modèles acceptés par l'ensemble au profit de l'expérience individuelle.

À la suite de Frank, le photographe et son univers intérieur seront obligatoirement partie prenante au voyage qui deviendra dérive et exil, passage entre l'intérieur et l'extérieur pour jeter un pont entre soi, l'autre et ce monde qui fuit sans cesse. La fluidité de l'instant et sa transcription photographique sous forme d'instantané remplaceront la vision panoramique et la tentation « globalitaire ».

Un vrai voyage nous ramène tôt ou tard à nous-mêmes, dans l'espace et le temps, nous ramène à la chaise de paille cannelée sur laquelle, bébé, nous avons tous posé nus devant les parents en extase. Mais oui, c'est là, sur ce minuscule, ce ridicule territoire que commencent vraiment les voyages[8].

[8] Jacques Lacarrière, *Chemins d'écriture*, Paris, Librairie Plon, 1991, p. 45.

Rafael GOLDCHAIN

Rafael Goldchain est né en 1953 à Santiago, au Chili. Il est descendant de Juifs qui ont fui les troubles des années 1930, en Pologne, et ont émigré en Argentine, puis au Chili. En 1970, Goldchain quitte le Chili pour Israël afin d'étudier les mathématiques et la physique à l'Université hébraïque de Jérusalem dans l'intention de devenir physicien. Au cours de ses études, il est de plus en plus attiré par la photographie, son passe-temps depuis l'adolescence. C'est ainsi qu'il se retrouve de 1976 à 1980 à étudier la photographie au

Né au Chili dans une famille juive originaire d'Europe centrale, Rafael Goldchain est établi au Canada depuis 1976. *Nostalgie d'une terre inconnue* relate son immersion dans les cultures du Mexique, du Guatemala, du Honduras, du Nicaragua, du Salvador et du Costa Rica en quête de la couleur, du bruissement et de la grâce des choses de son passé.

Dans cette démarche guidée par la sensibilité et la mémoire, une image clé : un photographe itinérant (page couverture), assis au milieu des insignes de sa profession, pose pour Goldchain. Ce Guatémaltèque est installé dans un décor archaïque, revu par la tradition locale, comme en témoignent les motifs et les couleurs de la toile peinte. Sur le trépied, supportant un imposant appareil de

America, wedded to its traditional values and its self-righteousness, under Eisenhower's watchful and paternalistic eye. Giving full play to his biases and moods, Frank captures moments reeking of emptiness and banality, and shows us the American dream's power to alienate. In so doing, he affirms his status as an outsider, pitting individual choice against the accepted models of society.

After Frank, photographers and their psyches would face a destiny of drifting and exile, of journeys between the inner and outer world to bridge the gap between self, others and the ever-elusive world. The transience of the moment and its photographic transcription in the snapshot would replace panoramic views and the lure of 'universalitarianism.'

Sooner or later a true journey takes us back to ourselves, takes us back through space and time to the wicker chair in which as babies we all posed naked for our rapturous parents. Yes, it is that ridiculous tiny bit of territory where all travels truly begin.[8]

[8] Jacques Lacarrière, *Chemins d'écriture* (Paris: Librairie Plon, 1991), p. 45. (our trans.)

Born in Chile to a Jewish family of Central European descent, Rafael Goldchain came to Canada in 1976. *Nostalgia for an Unknown Land* is the story of his immersion in the cultures of Mexico, Guatemala, Honduras, Nicaragua, El Salvador and Costa Rica in search of the colours, sounds and beauty of his past.

In this journey guided by mood and memory, a key image stands out: an itinerant photographer (cover), surrounded by his gear, poses for Goldchain. The Guatemalan is seated in front of an antiquated backdrop that has been adapted to local tradition, as shown by the designs and colours on the canvas. A mirror propped up against a view camera on a tripod reflects the image of Goldchain, his eye riveted to his Hasselblad. In the centre of the backdrop, the painted word RECUERDO (souvenir) serves as a link between two people from different worlds who for the space of a photograph, the wink of an eye, have a common purpose: to produce a memory.

The popular cultures that Goldchain documents with such evident pleasure are a theatre where hyperrealistic objects share the stage with things from other lands. For Goldchain, "Latin" America does not exist: in its place, he

Rafael GOLDCHAIN

Rafael Goldchain was born in Santiago, Chile, in 1953. He is a descendent of Jews who fled the turmoil of 1930s Poland for Argentina, eventually settling in Chile. In 1970, at eighteen, he left Chile and moved to Israel to study mathematics and physics at the Hebrew University of Jerusalem, with the intention of becoming a solid state physicist. At some point during his studies he found himself drawn to photography, a hobby which he had taken up at fourteen. Eventually this led him to Toronto's Ryerson Polytechnical Institute, where between 1976 and 1980 he studied photography. In 1983 he became a Canadian citizen.

Goldchain has been involved in exhibitions all across Canada, including solo shows at the Centre Saidye Bronfman in Montréal, the Marianne Friedland Gallery in Toronto, the Art Gallery of Hamilton, the Dunlop Art Gallery in Regina, and the Edmonton Art Gallery. He has also had solo shows in Cuba

Ryerson Polytechnical Institute de Toronto. En 1983, il devient citoyen canadien.

Goldchain a participé à des expositions partout au Canada, en particulier au Centre Saidye Bronfman, à Montréal, à la Marianne Friedland Gallery, à Toronto, à la Art Gallery of Hamilton, à la Dunlop Art Gallery à Regina et à l'Edmonton Art Gallery. Il a aussi exposé individuellement à Cuba et au Mexique et, en groupe, aux États-Unis, particulièrement, au Museum of Modern Art à New York.

L'œuvre de Goldchain est représentée dans les collections de plusieurs institutions, notamment le Museum of Modern Art à New York, le Museum of Photographic Arts à San Diego, la Bibliothèque nationale à Paris, l'Edmonton Art Gallery et le Musée canadien de la photographie contemporaine. *Photo Life*, le *Toronto Star*, *Views*, *Black flash*, *Modern Photography* et plusieurs autres périodiques ont reproduit les photographies de Goldchain. En 1989, Lumiere Press a publié *Nostalgia for an Unknown Land*, une monographie en édition limitée de son travail sur l'Amérique centrale. Goldchain a reçu plus d'une douzaine de bourses du Conseil des arts du Canada et du Conseil des arts de l'Ontario. En outre, en 1988, il s'est vu décerner le prix Leopold Godowsky Jr. pour la photographie en couleurs et, en 1989, le Prix du duc et de la duchesse d'York.

62 prise de vue, se trouve posé un miroir où apparaît le reflet de Goldchain, l'œil rivé à son Hasselblad. Au centre de ce décor, le mot RECUERDO (souvenir) sert de trait d'union entre les deux hommes qui, bien que provenant de deux mondes aux antipodes l'un de l'autre, partagent, le temps d'une photographie, d'un regard, le même désir de produire des souvenirs.

Les représentations populaires, que Goldchain répertorie avec un plaisir évident, font la part belle à un théâtre d'objets hyperréalistes où se côtoient des marques venues d'horizons divergents. Pour lui, l'Amérique dite latine n'existe pas : à la place, il s'attache à montrer une constellation d'us et coutumes hérités de l'histoire et de la géographie locales qui coudoient, dans le plus grand désordre, les emprunts au modernisme nord-américain. L'écran bleuté d'un téléviseur préhistorique illumine un mur de portraits d'ancêtres, de chromos et de souvenirs. Des masques traditionnels regardent de haut des affiches électorales prometteuses de progrès. Mona Lisa laisse planer son sourire énigmatique sur un chétif Noël tropical. Goldchain se délecte de ce délire visuel ininterrompu parfaitement en accord avec la luxuriance des lieux.

À défaut de cerner l'essence de ces cultures, Goldchain témoigne de la séduction qu'elles exercent sur le voyageur. La seule façon que nous ayons d'entrer en contact avec elles, c'est de nous y acclimater, c'est-à-dire nous couler progressivement dans ce milieu exubérant, de nous faire à la température ambiante et par là, lentement, progressivement, apprivoiser l'étrangeté. La naissance n'est plus garante d'appartenance : elle introduit au mieux à une familiarité avec une culture et ouvre la porte au désir. Ainsi, la connaissance que nous acquérons des lieux est moins tributaire de nos connaissances géographiques et historiques que de nos perceptions immédiates, de nos attirances et de notre imagination.

63 Cette dimension fondamentale du travail de Goldchain apparaît dans ses photographies de personnes. Le regard qu'il pose sur les gens de condition modeste et de petits métiers est empreint de dignité et de tendresse, comme s'il découvrait, à la fréquentation des humbles, une parenté et une sympathie

shows us a galaxy of customs rooted in local history and geography, intermixed with haphazard borrowings from contemporary North American culture. The screen of an antediluvian television casts a bluish glow on a wall of family portraits, kitschy landscapes and curios. Traditional masks stare down on election posters promising progress. Mona Lisa's enigmatic smile floats over a **62** stunted tropical Christmas tree. Goldchain delights in this chaotic visual abundance so perfectly in keeping with the luxuriance of the locales.

Goldchain does not seek to define the essence of these cultures; instead, he tells us of the charm they work upon the traveller. The only way for us to enter into contact with them is to gradually acclimatize ourselves, slipping slowly into this exuberant environment and adapting to the atmosphere until we have completed the delicate process of taming its foreignness. The sense of belonging is no longer a birthright: birth at best affords familiarity with a culture and opens the door to seduction. The knowledge we acquire of places thus has less to do with geographical and historical awareness than with our spontaneous perceptions, attractions and imaginings.

This dimension of Goldchain's work pervades his photographic portraits. **63** His pictures of tradesmen and ordinary people are full of dignity and tenderness, as if in spending time with those of modest origins he had discovered the kinship and sympathy essential to dialogue and communication. In his views of the political and military elites, in contrast, he is fierce and accusatory. This **64** is the political side of Goldchain's photography: a position grounded in the everyday at the level of an emotional response to glaring and unconscionable inequalities. Having set off to discover a captivating and colourful continent, Goldchain finds himself instead amidst a variety of exploited and humiliated cultures, and a conflict fomented by a vicious social order engaged in self-perpetuation through brute force of arms.

Like Goldchain, whose own uprooting became the measure for an investigation of Latin American cultures and led to his political awakening, Sima Khorrami set out to explore the fringes of society. In the 1980s, she documented

and Mexico, and group exhibitions in the United States including one at the Museum of Modern Art in New York.

Goldchain's work is represented in the collections of institutions including the Museum of Modern Art, the Museum of Photographic Arts in San Diego, the Bibliothèque nationale in Paris, the Edmonton Art Gallery and the Canadian Museum of Contemporary Photography. His photographs have appeared in numerous periodicals and publications including *Photo Life*, the *Toronto Star, Views, Blackflash, Modern Photography,* and the limited edition monograph *Nostalgia for an Unknown Land*, published by Lumiere Press in 1989. Goldchain has been the recipient of more than a dozen Canada Council and Ontario Arts Council grants. In 1988 he was awarded the Leopold Godowsky Jr. Colour Photography Award and in 1989 he won the Duke and Duchess of York Prize in Photography.

Sima KHORRAMI

Sima Khorrami was born in Tehran, Iran, in 1950. She completed a degree in literature

garantes de communication et de dialogue. D'autre part, sa vision des élites politiques et militaires est féroce et accusatrice. C'est là le versant politique des photographies de Goldchain : une prise de position au ras du quotidien, au ras des émotions qui surgissent au contact d'une réalité lourde d'inégalités flagrantes et intolérables aux yeux de tout observateur le moindrement éveillé. Parti en quête d'un continent attachant et bigarré, Goldchain découvre au bout de son voyage une variété de cultures exploitées, dégradées, et se retrouve au milieu d'un conflit grâce auquel un ordre social vicié se perpétue par la force brutale des armes.

À l'instar de Goldchain qui fait de son propre déracinement la mesure de son examen des cultures de l'Amérique latine pour déboucher sur une prise de position politique, Sima Khorrami se fait l'exploratrice de l'univers des exclus et des marginaux de la société. Au début des années 1980, elle a produit un reportage sur la secte des Huttérites dont les membres, suivant leurs préceptes anabaptistes empruntés au christianisme primitif, privilégient un mode de vie à l'écart des courants contemporains. Puis, elle a porté tour à tour son attention sur les prisons où sont relégués les contrevenants au contrat social ; les hospices de vieillards où ceux dont l'utilité sociale est chose du passé achèvent leurs jours ; les couvents où des personnes ont choisi de renoncer au monde séculier pour se consacrer à une vie communautaire fondée sur des valeurs spirituelles.

Suite à ces travaux, Khorrami a entrepris en 1990 un ambitieux projet documentaire sur les Tsiganes, qui l'a menée, à ce jour, en Bulgarie, en France, en Hongrie, en Pologne, en Roumanie et dans les États indépendants de l'ancienne Tchécoslovaquie et de la Yougoslavie. Les Tsiganes, venus de l'Inde au 13e siècle, se sont dispersés en Grèce et en Europe de l'Est au fil de leur existence nomade. Au cours des siècles, ils sont devenus l'incarnation du refus de l'enracinement géographique au profit d'un déplacement continuel et sans entrave qui représente le *modus vivendi* et la mesure d'une liberté souveraine. Leur nomadisme les condamne à un exil perpétuel où le seul ancrage

Sima KHORRAMI

Sima Khorrami est née en 1950 à Téhéran (Iran). Elle obtient un diplôme en littérature et en langues étrangères en 1972 et complète des études de second cycle en pédagogie en 1974 avant de se consacrer aux arts visuels. Entre 1977 et 1981, elle suit les cours du West Sussex College of Design, à Worthing (Angleterre), et reçoit un baccalauréat en beaux-arts avec spécialisation en communication visuelle, la photographie étant sa matière principale. Elle s'installe ensuite à Edmonton où elle travaille comme professeur, photographe pigiste et artiste.

Depuis 1986, Khorrami enseigne la photographie à l'Université de l'Alberta et anime de nombreux ateliers de formation dans toute la province. Comme pigiste, elle travaille pour une vaste clientèle, dont *Saturday Night*, *Chatelaine*, le *Financial Post*, le *Edmonton Journal*, ainsi que l'Alberta Social Services et l'Alberta Blue Cross. En outre, elle effectue plusieurs séjours en Europe de l'Est et de l'Ouest pour réaliser un document photographique sur la vie et la culture des Tsiganes.

Khorrami a reçu un certain nombre de bourses pour ce dernier projet ainsi que pour ses réalisations antérieures. Ses œuvres ont fait l'objet d'expositions individuelles à l'Edmonton Art Gallery, au Paint Spot (Edmonton)

the Hutterites, who, following Anabaptist precepts adopted from fundamentalist Christianity, lead a life apart from the contemporary world. She then turned her attention to prisons, where lawbreakers are incarcerated; to homes for the aged, where those who have outlived their usefulness mete out their days; to convents, where those who have renounced the secular devote themselves to a communal life based on spiritual values.

Having completed these projects, in 1990 Khorrami began an ambitious documentary work on the Rom, which has to date taken her to Bulgaria, France, Hungary, Poland, Romania and the independent states of the former Czechoslovakia and Yugoslavia. The Rom, or Gypsies, who came from India in the thirteenth century, scattered through Greece and Eastern Europe in the course of their nomadic existence. Over the centuries, they have come to symbolize a refusal to put down geographic roots, preferring instead an unfettered life of constant wandering that is the modus vivendi and the measure of a sovereign freedom. Their nomadism condemns them to perpetual exile, **67** where the only possible mooring point lies in their culture and spirituality. Through song, music and dance, each expresses membership in the clan and marks the passages of life. **66**

Khorrami's document seeks to preserve this way of life that is above all spiritual, and whose marginality makes its future precarious. Her gritty, contrasty photographs convey a love of life untrammelled by conventions, under- **68** scoring the fierce Gypsy pride and celebrating the strong ties that bind family members and individuals to the clan. The challenge of the Rom is that of all minorities faced with the ruling majority's enormous power to assimilate. Sooner or later, all marginal social groups inspire fear and fascination in the members of a society complacent in its consensus. These mixed emotions provoke one of two reactions: acceptance that fosters peaceful coexistence, or rejection that leads to confrontation and assimilation. Throughout their history, the Gypsies have borne the brunt of the intolerance of those who proclaimed themselves as belonging to a place and thus in a position to pass judgement on the purity of cultures. Opposing such intolerance with their perpetual mobility and esprit de corps, the Rom have so far managed to escape

and foreign languages in 1972 and a postgraduate diploma in childhood education in 1974 before devoting herself to the visual arts. Between 1977 and 1981, she attended the West Sussex College of Design in Worthing, England and completed a Bachelor of Fine Arts degree in Visual Communication. Her major was photography. Since her graduation, she has been living in Edmonton and working as a teacher, freelance photographer and artist.

Since 1986 she has taught photography at the University of Alberta and has led photographic workshops across the province. As a freelance photographer she has worked for a wide range of clients including *Saturday Night, Chatelaine*, the *Financial Post*, the *Edmonton Journal*, Alberta Social Services, and Alberta Blue Cross. She has travelled throughout eastern and western Europe visiting and photographing the Rom, or Gypsy, people and culture.

Khorrami has been the recipient of a number of grants for this and other projects. In recent years, her work has been shown in solo exhibitions at the Edmonton Art Gallery, the Paint Spot (Edmonton) and the Open Gallery (Edmonton) and in group exhibitions at Beaver House Gallery (Edmonton), The Works Festival (Edmonton), and the Edmonton Art Gallery. Khorrami has also worked in film, producing and directing a film entitled *Sima's Story*, which was shown at the *Third World Film Festival* (Edmonton), the *One World Film Festival* (Calgary), and the *Images '90 Film Festival* in Toronto.

et à l'Open Gallery (Edmonton); elles ont aussi figuré dans des expositions de groupe à la Beaver House Gallery (Edmonton), au Works Festival (Edmonton) et à l'Edmonton Art Gallery. Khorrami a produit et réalisé un film intitulé *Sima's Story*, projeté lors du *Third World Film Festival* (Edmonton), du *One World Film Festival* (Calgary) ainsi qu'au *Images '90 Film Festival* (Toronto).

66 possible se situe dans l'espace imaginaire de la culture et dans un centre spirituel fait de traditions. Par les chants, les musiques et les danses, chacun redit son appartenance au clan et marque les passages de la vie.

68 Le document de Khorrami vise à conserver cette façon de vivre avant tout spirituelle et dont la marginalité rend la survie précaire. Ses images granuleuses et fortement contrastées disent une joie de vivre libérée des conventions, mettent en lumière une fierté indomptable et célèbrent les liens tenaces unissant les membres des familles et les individus au clan. Le défi des Tsiganes est celui de toutes les minorités devant la formidable force assimilatrice que déploie la majorité régnante. Tôt ou tard, tout groupe humain marginal inspire, aux sociétés drapées dans leur consensus, fascination et peur. Ce mélange émotif provoque un double mouvement: d'une part, l'acceptation qui favorise la coexistence pacifique, d'autre part, le rejet qui mène à la confrontation et à l'assimilation. Tout au long de leur histoire, les Tsiganes se sont retrouvés en butte à l'intolérance de ceux qui n'ont cesse de se proclamer du cru et de se poser en arbitre de la pureté des cultures. Opposant à ces intégrismes leur mouvance perpétuelle et leur esprit de corps, les Tsiganes ont jusqu'ici échappé à la disparition. La précarité des cultures pour fil conducteur de sa démarche photographique, Khorrami montre que la disparition d'une seule d'entre elles signe l'appauvrissement de toute l'humanité.

Benoit AQUIN

Benoit Aquin est né à Montréal en 1963. Sa curiosité à l'égard de la photographie est piquée lorsqu'il reçoit en cadeau, à l'âge de cinq ans, un appareil photographique. Cet intérêt, jumelé à son désir de voir et de connaître le monde, le conduit à la New England School of Photography où il suit des cours de photojournalisme de 1985 à 1987. Depuis, il travaille pour divers organismes et publications dont Reuters, Oxfam, Care Canada, *Canadian Geographic*, *Equinox*, la *Montreal Gazette*, *Voir*, l'Office national du film du

Au fil des ans, Benoit Aquin est passé d'un travail de photojournalisme strict, fidèle à rendre compte des événements, à une forme de reportage qui met en lumière la rencontre du photographe et de ses sujets dans l'univers de la spiritualité. Lors de ses premiers travaux consacrés à la culture des indigènes du Guatemala et au désarmement de la Contra nicaraguayenne, Aquin recueillait une foule d'observations sur le terrain pour cerner au plus près des questions brûlantes d'actualité. Sa couverture de la crise autochtone de l'été 1990 marque une prise de position sur son métier de reporter: Aquin ne reconstitue pas minutieusement la situation, avec ses tenants et ses aboutissants, mais promène un regard amusé, incrédule, le plus souvent ironique, sur le cirque

extinction. Using the fragility of cultures as the running theme of her photographic project, Khorrami demonstrates that the disappearance of any one culture impoverishes all humanity.

Over the years, Benoit Aquin has moved from strict photojournalism, the objective reporting of events, to an approach that highlights the encounter between the photographer and his subjects on a spiritual plane. In his early work on native Guatemalan culture and the disarmament of the Nicaraguan Contras, Aquin amassed a host of observations in the field, closely focussed on controversial current issues. His coverage of the Oka crisis of the summer of 1990 marked a turning point in his outlook as a photojournalist. Aquin no longer attempts to reconstruct situations in every little detail; instead, he casts an amused, sceptical and often sardonic eye at the media circus on hand for the occasion. He shows a frenzied pack of journalists, photographers and cameramen deploying an impressive array of equipment to transform even the slightest incident into a news story in the desperate race for scoops and air time. These images proclaim Aquin's refusal to play their game of go-between publicizing the views of rival factions.

Aquin began his project on Haiti in 1989, and completed it in the course of three visits spread over three years. What mattered to him — once free of the obligation to report on the legitimacy of a presidency or the conditions of a people's accession to democracy; in short, once free of the delusion of influencing history — was the desire to capture the moment of dialogue, and to encounter others on spiritual ground.

The photographs of *Haiti, My Beloved* are the work of a sensitive photographer who enters into the moment, becoming committed to other people **70** and implicated in their lives. These images are tangible evidence of that brief instant when photographer and subject come together in a moment of shared intensity. A spirit of mutual acceptance, respectful of cultural bound- **71** aries on either side, gives rise to an exchange between equals. For Aquin, this unspoken dialogue is the very essence of creativity. It is an encounter that brings together two complex beings totally centred in the present. The power

Benoit AQUIN

Benoit Aquin was born in Montréal in 1963. His interest in photography began with his first camera which he received when he was five years old.

Coupled with his desire to see and experience the world, this interest eventually led him to the New England School of Photography where he studied photojournalism between 1985 and 1987. Since his graduation, Aquin has worked for a wide range of organizations and publications including Reuters, Oxfam, Care Canada, *Canadian Geographic*, *Equinox*, the *Montreal Gazette*, *Voir*, the National Film Board of Canada, the Montreal Symphony Orchestra and the agency Stock Photo.

In addition to his freelance work Aquin has put together a number of projects of a more personal nature, documenting and exploring subjects as diverse as voodoo, the disarmament of the Contras in Nicaragua, indigenous cultures in Guatemala, the homeless in Montréal and the Oka crisis. He has participated in a number of exhibitions, including every edition of the biennial *Le Mois de la Photo à Montréal* since its inception in 1989. He has shown work in Spain, Belgium and France and was one of three photographers whose work was shown in *Oka Blue Print*, an exhibition at Toronto's Harbourfront Centre-Photography Gallery. Aquin's work has been published in a number of publications, including *CV Photo*, the *Toronto Star*, *Le Devoir* and *Views*.

Canada, l'Orchestre symphonique de Montréal et l'agence Stock Photo.

En marge de son travail de pigiste, Aquin s'est consacré à des projets de nature plus personnelle sur des sujets aussi divers que le vaudou, le désarmement des Contras du Nicaragua, les cultures indigènes du Guatemala, les sans-abri de Montréal et la crise d'Oka. Il a participé à plusieurs expositions au Canada, particulièrement à chacune des éditions du *Mois de la Photo à Montréal*, et cela depuis le début de cette manifestation bisannuelle en 1989. Aquin a également exposé en Espagne, en Belgique et en France. Il a été l'un des trois photographes dont les œuvres ont figuré à *Oka Blue Print*, exposition de la Harbourfront Centre-Photography Gallery, à Toronto. De plus, un certain nombre de publications, dont *CV Photo*, le *Toronto Star*, *Le Devoir* et *Views*, ont reproduit ses œuvres.

médiatique déployé pour l'occasion. Il montre une meute de journalistes, photographes et cameramen transformer, par un étalage impressionnant de moyens, le moindre incident en nouvelles dans une course effrénée et impitoyable au scoop et au temps d'antenne. Avec ces images, Aquin dit haut et fort son refus de jouer, comme eux, le rôle de simple courroie de transmission des points de vue de factions rivales pour le bénéfice du grand public.

Aquin amorce son projet sur Haïti en 1989 et le mène à bien au cours de trois séjours échelonnés sur trois ans. Ce qui lui importe — une fois libre de l'obligation d'informer sur la légitimité d'une présidence ou de témoigner des conditions d'accession d'un peuple à la démocratie, bref, ayant pris ses distances avec l'illusion d'influencer le cours des choses —, c'est le désir de saisir l'instant de dialogue et de rencontre avec l'autre dans le champ spirituel.

Les images de *Haïti chérie* sont celles d'un photographe à l'écoute, qui se glisse dans le cours des événements afin d'embrasser l'autre et participer à sa vie. Chaque image devient la preuve tangible de ce moment fugace au cours duquel le photographe et son sujet se sont fondus dans une intensité communément partagée. Cette acceptation mutuelle, respectueuse des limites culturelles de chacun, donne lieu à un échange d'égal à égal. Ce dialogue silencieux devient, aux yeux d'Aquin, l'essence même de la création. Cette rencontre met en présence deux individualités, irréductibles, qui font corps avec le présent. Leur fusion s'opère, d'une part, par le rituel de la cérémonie vaudou auquel participent les protagonistes et, d'autre part, par la gestuelle du photographe qui suit son intuition, réagit à l'environnement et saisit l'action dans le mouvement même de sa sensibilité.

De cette approche particulière se dégage un portrait unique de Haïti, de ses habitants et de sa culture, un portrait empreint d'harmonie, de délicatesse et d'intériorité. Nous sommes loin de l'image tiers-mondiste du pays en « voie de développement » avec son cortège infini de maux et d'inégalités ou, encore, de l'image exotique de la terre lointaine, réservoir inépuisable de voluptés de toutes sortes. Aquin nous met en présence de personnes réelles dont la vie, certes, se déroule dans des conditions matérielles difficiles, mais que traverse

derives partly from the voodoo ritual in which the subjects are involved and **72** partly from the photographer's instinctive responses as he reacts to his surroundings, capturing the action as his feelings dictate.

This unusual personal approach has given us a unique portrait of Haiti, its inhabitants and its culture; a portrait that is inward-looking, filled with harmony and delicacy. This is a far cry from Haiti's image as a third world "developing country," with its endless saga of problems and injustices, farther still from the exotic image of a faraway land, infinite source of foreign pleasures. Aquin confronts us with real people — true, they live in difficult material conditions, but their lives are pierced through with the spirit that animates things and gives meaning to life, transforming daily existence into spiritual experience.

The Latin America of Serge Clément is also a spiritual place, peopled by subjects and their opposite number, the photographer. Clément's *Fragile cities* **74** distils the experience of his eight trips to Mexico, Argentina, Guatemala and Cuba between 1987 and 1992. In these images what is essential is not so much what the camera sees as what goes on inside the photographer. Clément freezes the constant motion in which the outward world expresses a journey of the imagination, where people and things find their echo in mystifying constructions reminiscent of those of the great Argentine writer Jorge Luis Borges.

Fragile cities is full of notations evocative of Clément's documentary background. For a long time, his goal was to describe the social landscape and its impression on him: a woman seated at a café table in Buenos Aires, her face bathed in light; a bouquet of flowers delicately placed between the hands of a statue.

75

Clément's images, capturing the simple appearance of things, dissolve the reality of their subject, emphasizing the distance between the photographer and the reality that he perceives. Seemingly solid materials — earth, stone or glass — serve as background against which passers-by are silhouetted, never turning our way. No contact, even the most fleeting, is possible with the subjects of this universe peopled by doubles who pass by without stopping, by

Serge CLÉMENT

Serge Clément was born in Valleyfield, Québec, in 1950. Between 1969 and 1973 he studied photography at the CÉGEP du Vieux-Montréal. Shortly after graduating he participated in shows organized by the National Film Board of Canada in Ottawa and Optica in Montréal. Since that time he has taken part in numerous solo and group shows both nationally and internationally.

In 1993, he was named honorary president of *Le Mois de la Photo à Montréal*, and as a part of this month-long celebration of photography, three of his projects were shown at the Maison de la culture Plateau-Mont-Royal under the title *Itinéraires 1987–1992*. Other places which have recently shown his work in solo or group exhibitions include Harbourfront Centre-Photography Gallery (Toronto, 1993), Musée de la Photographie (Charleroi, Belgium, 1992), two shows at the Musée d'art contemporain de Montréal (1989 and 1992), and Occurrence (Montréal, 1990).

His work is included in the collections of many institutions, some of which are the

sans cesse l'esprit qui anime les choses, qui leur donne un sens, transfigurant l'existence quotidienne en expérience spirituelle.

Serge CLÉMENT

Serge Clément est né en 1950 à Valleyfield (Québec). De 1969 à 1973, il étudie la photographie au CÉGEP du Vieux-Montréal. Peu après avoir obtenu son diplôme, il participe à des expositions organisées à Ottawa par l'Office national du film du Canada et à Montréal par Optica. Depuis, ses œuvres ont fait l'objet de nombreuses présentations tant au pays qu'à l'étranger.

En 1993, Clément est nommé président d'honneur du *Mois de la Photo à Montréal*. Dans le cadre de cette célébration de la photographie, la Maison de la culture Plateau-Mont-Royal expose trois de ses projets sous le titre *Itinéraires 1987–1992*. La Harbourfront Centre Photography Gallery (Toronto, 1993), le Musée de la Photographie (Charleroi, Belgique, 1992), le Musée d'art contemporain de Montréal (1989 et 1992) et Occurrence (Montréal, 1990) ont présenté des œuvres de ce photographe à titre individuel ou en groupe.

Les photographies de Clément se trouvent dans de nombreuses collections, en particulier celles de la Bibliothèque nationale (Paris, France), du Musée de la Photographie (Charleroi, Belgique), du Musée Nicéphore-Niepce (Chalon-sur-Saône, France), du Musée d'art contemporain de Montréal et du Musée canadien de la photographie contemporaine à Ottawa. *Photo Life*, *Photographies*, *artscanada* et *Applied Arts*, pour ne citer que quelques périodiques spécialisés, ont publié des commentaires critiques sur les travaux de Clément. Vox Populi a édité quant à elle une monographie intitulée *Serge Clément : Cité fragile*.

74 L'Amérique latine de Serge Clément est elle aussi un lieu de l'esprit hanté par la personne et son double : le photographe. *Cité fragile* distille l'expérience de huit séjours au Mexique, en Argentine, au Guatemala et à Cuba, que Clément a effectués entre 1987 et 1992. Dans ces images, ce n'est pas tant ce qui se déroule devant l'objectif qui compte, mais ce qui se passe à l'intérieur du photographe. Clément fixe le mouvement incessant par lequel le monde extérieur parvient à traduire un parcours imaginaire où les personnes et les choses sont redoublées par des constructions et des mystifications qui rappellent celles du grand écrivain argentin Jorge Luis Borges.

Cité fragile regorge de notations expressives évocatrices des origines documentaires de Clément qui, longtemps, s'est attaché à décrire le paysage social et les impressions qu'il suscitait en lui : une femme assise à une table dans un café de Buenos Aires, le visage baigné de lumière ; un bouquet de fleurs **75** délicatement posé entre les mains d'une statue. Les images, simple apparence des choses, déréalisent ce qu'elles montrent en creusant la distance entre le photographe et la réalité qu'il voit. Apparente solidité de la matière des décors, terre, pierre ou verre sur lesquels glisse sans se retourner, la silhouette de marcheurs vus de côté ou de dos. Aucun contact, même furtif, n'est possible avec les sujets de cet univers peuplé de doubles qui passent sans s'arrêter, de reflets au fond de miroirs glauques, d'ombres menaçantes rasant les murs. Les obstacles à la vision sont légion : écran de fumée, rideau de pluie, brume matinale s'interposent entre le spectateur et la scène. La lumière de fin d'après-midi que privilégie Clément allonge démesurément les ombres envahissant les lieux. Dans d'autres images, la lumière brûlante vient exacerber les contrastes et rejeter les détails dans une noirceur d'encre. Pas d'action spectaculaire pour capter l'attention et accrocher l'œil qui glisse d'un point de fuite à l'autre. Nul repère spatio-temporel ne permet de situer le moment qui reste indéfini, comme suspendu dans le vide. Ce n'est pas l'envers des choses,

reflections in dark mirrors, by threatening shadows sliding along the walls. Countless obstacles hinder clarity of vision: smokescreens, a curtain of rain, or morning mist veil the scene from the spectator. The late afternoon light favoured by Clément elongates the shadows that creep into the scenes. In other images, the burning light heightens the contrasts, consigning detail to the inky blackness. There is no compelling action to capture the attention or seize the eye, which drifts from one vanishing point to another. No spatial or temporal reference allows us to situate the moment, which remains indefinite, as though suspended in space. What Clément reveals is not the other side of things—their hidden dimension—but rather the luminous imprints they leave behind, and their ephemeral materialization on a sensitized surface.

This journey to the edges of the unfamiliar was followed by a series of panoramic photographs made in Mexico and Guatemala between 1989 and 1992. While the photographs in *Fragile cities* were pared down and distant, maintaining a precarious balance between matter and spirit, those of *América* **76** are slices of life taken from a teeming reality where complex patterns intertwine. In one sweep, the camera embraces a perspective beyond the range of the human eye, building a framework of planes that define a multitude of scenes swarming with activity. Thanks to these expressive frescoes "not of THE reality, but of several simultaneous realities,"[9] we can grasp a network of correspondences and contrasts that escape our initial perception and become visible after the fact, through the picture. The eye can then study every aspect of the picture at leisure, and in the end, assimilate it as a reality in its own right, governed by its own laws.

Larry Towell is not content to merely report on the state of the world, as might be expected of a photojournalist and member of the celebrated Magnum photo agency. Through the international crises and political upheavals that he has systematically photographed for more than a decade, Towell has consistently reported on his own world, trying to establish where he stands in a universe in constant turmoil.

Bibliothèque nationale (Paris, France), Musée de la Photographie (Charleroi, Belgium), Musée Nicéphore-Niepce (Chalon-sur-Saône, France), the Musée d'art contemporain de Montréal, and the Canadian Museum of Contemporary Photography. His work has been published in numerous periodicals including *Photo Life, Photographies, artscanada,* and *Applied Arts* as well as in a number of catalogues including a monograph from Vox Populi entitled *Serge Clément: Cité fragile.*

[9] Serge Clément, exhibition text for "América," *Le Mois de la Photo à Montréal,* September 2–29, 1993.

Larry TOWELL

Larry Towell was born in Chatham, Ontario, in 1953. Shortly after graduating from York University's Fine Arts program in 1976, he began his first major project, focusing on the experience of working at a mission in Calcutta, one of the world's most impoverished

leur dimension cachée, que révèle Clément, mais bien plutôt les traces lumineuses qu'elles laissent derrière elles et leur matérialisation éphémère sur une surface sensible.

À ce voyage au bout de l'étrangeté, succède une série de vues panoramiques réalisées au Mexique et au Guatemala entre 1989 et 1992. Autant les images de *Cité fragile* pouvaient être dépouillées et distancées en entretenant un équilibre précaire entre la matière et l'esprit, autant celles de *América* sont des tranches de vie prélevées à même une réalité grouillante où se trament, dans le plus parfait désordre, une multitude d'intrigues. L'appareil-photo embrasse, d'un seul et unique mouvement, une perspective hors de portée de l'œil humain pour construire un échafaudage de plans qui définissent autant de lieux où se déroulent simultanément un fourmillement d'activités. Grâce à ces fresques expressives «non pas de LA réalité mais des différentes réalités simultanées [9]», il devient possible de saisir un réseau de correspondances, de contrastes qui échappent à la perception immédiate et deviennent visibles, après coup, par l'image. L'œil peut ainsi parcourir l'image dans ses moindres recoins, la détailler à loisir, pour finalement l'assimiler comme une réalité à part entière régie par ses propres lois.

Larry Towell ne se contente pas de dresser un bilan de l'état du monde comme le voudrait son statut de photojournaliste membre de la célèbre agence Magnum. À travers les crises et les bouleversements de la planète qu'il photographie systématiquement depuis plus d'une décennie, Towell dresse un bilan de son monde à lui et cherche sa position dans cet univers qui va de secousse en secousse.

Towell a effectué une première prise de contact avec le Salvador par le biais de réfugiés salvadoriens rencontrés à New York en 1984 alors qu'il travaillait pour le compte d'une organisation charitable venant en aide aux déshérités. En mai de la même année, il accompagne une mission du groupe pacifiste *Witness for Peace* au Nicaragua. Depuis, il n'a cessé de visiter l'un ou l'autre des pays d'Amérique centrale et, peu à peu, le Salvador deviendra son territoire

76

9 Serge Clément, texte de présentation de l'exposition «América», *Mois de la Photo à Montréal*, du 2 au 29 septembre 1993.

Larry TOWELL

Larry Towell est né en 1953 à Chatham (Ontario). En 1976, peu après avoir obtenu un diplôme en beaux-arts de l'Université York, il se lance dans son premier projet d'envergure qui porte sur son expérience de travail dans une œuvre charitable de Calcutta, l'une des villes les plus pauvres du monde. Il en a tiré, en 1983, un recueil de poésies et de photographies intitulé *Burning Cadillacs*. En 1984, alors qu'il travaille pour un organisme de charité à New York et Houston, Towell rencontre plusieurs réfugiés évadés de l'Amérique centrale. Leurs récits, qui contredisent carrément ceux véhiculés par les médias populaires, le décident à aller constater *de visu* ce qu'il en est

Towell's first contact with El Salvador was through Salvadoran refugees he met in New York in 1984, when he was working with the needy for a voluntary organization. In May that year, he accompanied the group Witness for Peace on a mission to Nicaragua. Since then, he has travelled back and forth to Central America regularly, and El Salvador has gradually become his chosen land. His passionate interest in the people and current affairs of this tiny country torn by endless civil war cannot be summed up in a few shots churned out for immediate consumption. His way is to investigate reality slowly and deliberately. He has covered the entire country and followed its people in their everyday activities—if the term "everyday" can be applied to such extreme circumstances. He has reported on the government's elite army battalions and on the guerrillas of the FMLN (Frente Farabundo Martí de Liberación Nacional), and was present during the November 1989 offensive launched by the rebel forces. **81**

Factual accuracy is not what Towell is after. He gets as close to people as he can; he allows himself to be caught up in events; he lets his emotions go; he takes sides. What is usually portrayed by political analysts as a conflict between the democratic way and the forces of darkness, or by the professionals of righteous indignation as a war of liberation from imperialist domination, appears in his eyes as a sickening slaughter in which the most deprived—mainly women and children—pay the heaviest price. His sympathies lie with these **79** people, and he aligns himself with them. "It has been important to me to wit- **80** ness the insane carnage of war in El Salvador up close because from a distance, war is presented as a geopolitical chessgame, or, as a marionette made to dance to the tune in a giant's head. Up close, one can touch, one can love, and one can make the world that has been reserved for others, into one's personal world."[10]

In embracing this other world, Towell is fully aware of the implications of his action. He does more than take a stand in a conflict: he adopts as his own the struggle of these people—real people, made of flesh and blood—to achieve the most basic human rights. For him, there is no such thing as a safe distance from events. He recognizes the dangers implicit in bearing witness.

cities. The resulting book, *Burning Cadillacs*, a collection of Towell's poetry and photographs, was published in 1983. In 1984, while doing charity work in New York and Houston, Towell met a number of refugees who had fled Central America. Their stories, which sharply contradicted those being told in the popular media, moved him to go and see for himself what was really taking place in that part of the world. Between 1984 and 1992 he frequently visited Nicaragua, Guatemala and El Salvador and began putting together an extensive body of work, including several books, many poems and thousands of photographs. Towell's three most recent areas of concentration are the repercussions of the Vietnam War, Mennonite life in Mexico and Canada, and the Gaza Strip.

Towell's work has appeared in numerous magazines and periodicals including *LIFE, Esquire, Rolling Stone* and the *New York Times Magazine*. He has exhibited extensively both in Canada and abroad and has upcoming solo shows slated to open at the FNAC Galleries in France, Belgium and Holland as well as at the Harbourfront Centre-Photography Gallery in Toronto. He is the first person born in Canada to become a full member of Magnum Photos, an agency which represents many of the world's top photojournalists. He has won many awards for his photography, and recently took first place in three different categories of World Press Photo's annual awards, including the prestigious Photo of the Year award. Towell lives in Bothwell, Ontario.

[10]Larry Towell, exhibition text for *El Salvador*, Toronto Photographers Workshop, 4 March–3 May 1992.

dans cette partie du monde. Entre 1984 et 1992, Towell se rend à plusieurs reprises au Nicaragua, au Guatemala et au Salvador, et entreprend un colossal travail englobant plusieurs livres, de nombreux poèmes et des milliers de photographies. Les trois sujets qui, récemment, retiennent l'attention de Towell sont les répercussions de la guerre du Viêtnam, la vie des Mennonites au Mexique et au Canada, et, enfin, la Bande de Gaza.

LIFE, *Esquire*, *Rolling Stone* et le *New York Times Magazine* figurent parmi les nombreux magazines et périodiques qui ont reproduit des photographies de Towell. En outre, ce dernier a présenté ses travaux partout au Canada de même qu'à l'étranger. Il est à préparer deux expositions individuelles, l'une pour la FNAC (exposition qui sera diffusée en France, en Belgique et en Hollande), l'autre pour la Harbourfront Centre-Photography Gallery à Toronto. Towell est le premier Canadien d'origine à devenir membre à part entière de Magnum Photos, agence qui représente plusieurs des photojournalistes les plus en vue dans le monde. Ses photographies lui ont valu de nombreuses récompenses: tout récemment, il a remporté les honneurs dans trois catégories au concours annuel organisé par le World Press Photo, dont le prestigieux prix de la Photo de l'année. Towell vit à Bothwell, en Ontario.

[10]Larry Towell, extrait du texte de présentation de l'exposition *El Salvador*, présentée au Toronto Photographers Workshop, du 4 mars au 3 mai 1992.

81

79
80

d'élection. Sa fascination et sa passion pour les événements, et surtout les gens, de ce minuscule pays déchiré par une interminable guerre civile, ne s'épuisent pas en quelques images vite produites et aussitôt consommées. C'est un exercice par lequel il pénètre la réalité couche après couche. Il couvrira le pays en entier. Il suivra les gens dans leurs activités quotidiennes, dans la mesure où ce terme peut encore avoir un sens dans des circonstances aussi extrêmes. Il rapportera les activités des bataillons d'élite de l'armée gouvernementale comme celles des guérilleros du FMLN (Frente Farabundo Martí de Liberación Nacional). Il assistera à l'offensive de novembre 1989 lancée par les forces rebelles.

Towell n'est pas en quête de la vérité des faits: il s'approche au plus près des gens, il se laisse happer par l'action, il laisse parler sa sensibilité et choisit son camp. Ce qui est communément présenté par les analystes politiques comme un affrontement entre les forces démocratiques et les ténèbres de l'Empire du mal, ou comme une guerre de libération de la domination impérialiste par les professionnels de l'indignation, apparaît à ses yeux comme une répugnante boucherie dont les plus démunis, particulièrement les femmes et les enfants, font les frais. C'est de leur côté qu'il se range et à qui il donne sa sympathie. « Ce fut très important pour moi de voir de près le carnage insane de la guerre au Salvador car, de loin, la guerre est présentée comme un jeu d'échecs géopolitique ou comme une marionnette qui danse sur un air dans la tête d'un géant. De près, on peut toucher, aimer et faire sien le monde que le sort a réservé aux autres[10]. »

En épousant, en toute connaissance de cause, le monde de l'autre, Towell fait plus que prendre position dans un conflit: il se fait solidaire du désir d'accomplissement de personnes de chair et de sang, en lutte pour conquérir leurs droits fondamentaux. Pour lui, il ne peut exister de distance rassurante avec les événements. Pour lui, témoigner est affaire de risque. Towell est un être de sensations et d'émotions qui vit la situation et lui donne un sens en la photographiant. Dans ce corps à corps, il ne défend les positions de personne d'autre que lui-même. La seule objectivité qu'il reconnaisse, c'est celle de ses images communiquant avec force une expérience qui n'appartient qu'à lui.

Towell runs on feeling and emotion, experiencing situations first-hand and making sense of them through the act of photographing them. He is his own man, and speaks for no one but himself. His forceful images communicate an experience that is his alone, and the only objectivity he acknowledges is that of his photographs.

Towell's intentions could not be further removed from the political correctness of reporting in the press and media. His images of the Gaza Strip take **82** **83** this attitude even further. In these photographs, more than in his previous work, he identifies with the people: he places himself, quite literally, on the side of the Palestinians, amidst stone-throwing children. His vision of events is radically different from that of the pack with their informed opinions who are fed photo opportunities and destined to regurgitate the same stale old formulas. Played their way, the news game becomes an eye-catching performance designed to massage our preconceived notions. For Towell, there is no possible objectivity, and there are no good causes, just and noble, to be found in the catechism of ideologies that divides the world into Good and Evil.

Rejecting short-lived news bites, Towell gives us the full impact of individual destinies caught up in the throes of History. In place of the illusion of understanding the customs of foreign cultures or the reasons for the conflicts that are tearing the planet apart he offers the experience of penetrating mediated notions to find a personal point of view in a world where our vision **84** is flooded with images. Abandoning distance, he substitutes position, a standpoint from which we can perceive and invent a personal interior landscape.

Whether an odyssey through the vestiges of the past, an exploration and questioning of the difference of the other, or a journey to reach a position in the world, travel remains, essentially, a quest for experience by which we can "rub and hone our minds against those of others."[11] [11] Michel de Montaigne, p. 117.

In the same way that intimate contact with the other contributed to the "well-formed mind" of the honest man according to Montaigne, so the current breakdown of borders forces us to redefine belonging, no longer seeing it in

Towell ne pourrait se situer plus à l'opposé de ce que la presse et les médias jugent acceptable et convenable de montrer. Ses images de la bande de Gaza poussent encore plus loin cette détermination individuelle. Plus que jamais auparavant, Towell fait corps avec les gens : il se situe, au sens strict du terme, du côté des Palestiniens, au milieu des enfants lanceurs de pierres. Sa vision des événements diffère radicalement de celle des esprits bien informés, menés en groupe, priés de photographier ce qui leur est offert en pâture, condamnés à rabâcher les mêmes formules passe-partout. À ce jeu, l'information devient spectacle racoleur destiné à conforter les idées reçues. Pour Towell, il n'y a pas de détachement possible, pas plus qu'il n'y a de bonnes causes, nobles et justes, inscrites à ce catéchisme d'idéologies qui tranche le monde selon les axes immuables du Bien et du Mal.

Towell substitue à l'éphémère existence médiatique des situations, l'épaisseur de destinées individuelles aux prises avec les convulsions de l'Histoire. À l'illusion de connaître les us et coutumes de cultures étrangères et les tenants et les aboutissants des conflits qui déchirent la planète, Towell oppose l'expérience qui se fraye un chemin à travers ces représentations pour trouver son point de vue propre dans ce monde saturé d'images, dont pas un coin n'a échappé au regard humain. La distance abolie, il lui substitue la position : c'est-à-dire le lieu à partir duquel on peut voir et inventer une géographie personnelle.

Qu'il soit odyssée à travers les vestiges du passé, exploration de la différence et interrogation de l'autre, ou prise de position dans le monde, le voyage reste foncièrement cette quête d'expérience par laquelle il nous est donné de « frotter et limer notre cervelle contre celle d'autrui [11]. »

De la même façon que ce contact intime avec l'autre contribuait à la formation de la « tête bien faite » de l'honnête homme selon Montaigne, l'éclatement actuel des frontières oblige à redéfinir l'appartenance, non plus en termes de territoire géographique et de pureté culturelle, mais plutôt de métissage : ouverture à l'infini de la diversité et accueil en soi-même de l'étranger.

[11] Michel de Montaigne, *op. cit.*, p. 117.

terms of geographical territory and cultural purity, but as crossfertilization: an openness to infinite diversity, and a welcoming of the foreign into ourselves.

We do not travel to bedeck ourselves with exoticism and anecdotes like some kind of Christmas tree; we travel so that the journey can fleece us, rinse us, render us like those towels worn threadbare through repeated washings that are proffered with a sliver of soap in brothels. We leave behind our native excuses and condemnations, and in each filthy bundle carted through overcrowded waiting rooms, onto station platforms appalling in their heat and misery we see our own coffin. Without such detachment and this transparency, how could we hope to make others see what we have seen? We must become a reflection, an echo, a breath of air, a silent guest at the end of the table, before we can utter a single word.[12]

[12] Nicolas Bouvier, *Le Poisson-Scorpion* (Paris: Éditions Payot, 1992), p. 46–47. (our trans.)

On ne voyage pas pour se garnir d'exotisme et d'anecdotes comme un sapin de Noël, mais pour que la route vous plume, vous rince, vous essore, vous rende comme ces serviettes élimées par les lessives qu'on vous tend avec un éclat de savon dans les bordels. On s'en va loin des alibis ou des malédictions natales, et dans chaque ballot crasseux coltiné dans des salles d'attente archibondées, sur de petits quais de gare atterrants de chaleur et de misère, ce qu'on voit passer c'est son propre cercueil. Sans ce détachement et cette transparence, comment espérer faire voir ce qu'on a vu ? Devenir reflet, écho, courant d'air, invité muet au petit bout de la table avant de piper mot [12].

[12] Nicolas Bouvier, *Le Poisson-Scorpion*, Paris, Éditions Payot, 1992, p. 46–47.

Rafael Goldchain

Planches

Plates

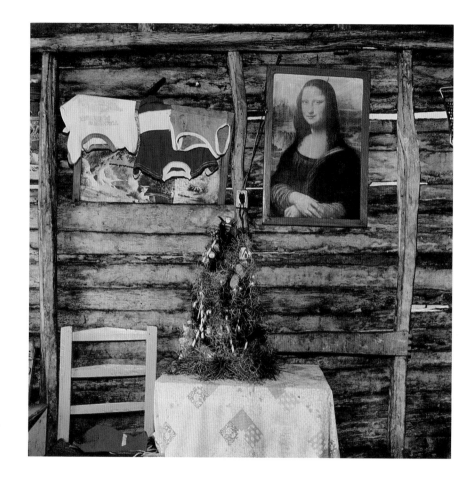

Sima Khorrami

Planches

Plates

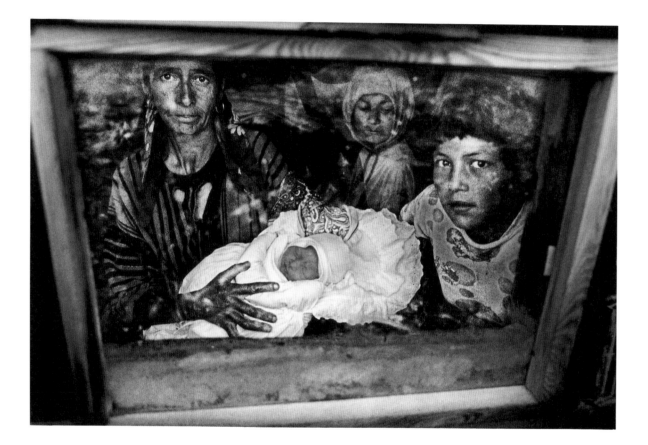

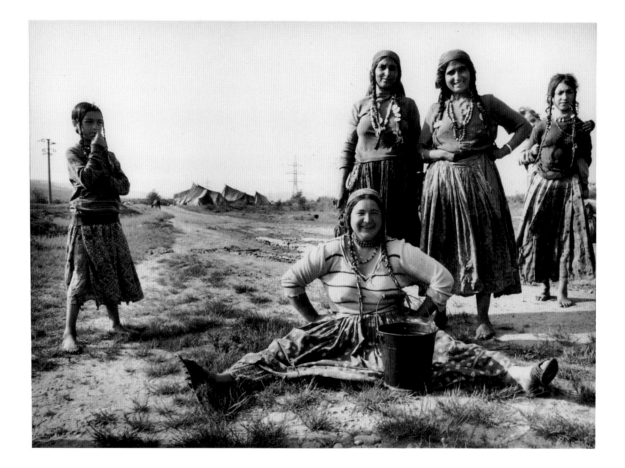

Benoit Aquin

Planches

70 Campagne de vaccination, Plateau Central, 1990
Extrait de la série « Haïti chérie »

71 Commémoration de l'assassinat de trois étudiants par le régime Duvalier,
Gonaïves, 28 novembre 1989
Extrait de la série « Haïti chérie »

72 Prière Dior, le salut des 101 nations chez Clavier lors de la fête des guédés,
houmfort La Ferronelle, La Plaine, 1990
Extrait de la série « Haïti chérie »

Plates

70 "Vaccination campaign, Plateau Central, 1990"
From the series "Haiti, My Beloved"

71 "Commemoration of the assassination of three students by the Duvalier
régime, Gonaive, November 28, 1989"
From the series "Haiti, My Beloved"

72 "Dior Prayer, tribute to the 101 nations, feast of the 'guédés' (divinities),
Clavier's, La Ferronelle voodoo temple, La Plaine, 1990"
From the series "Haiti, My Beloved"

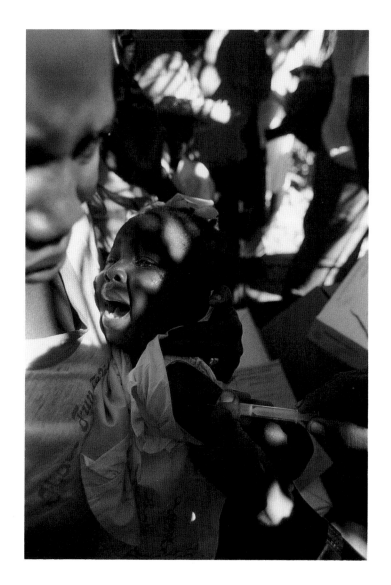

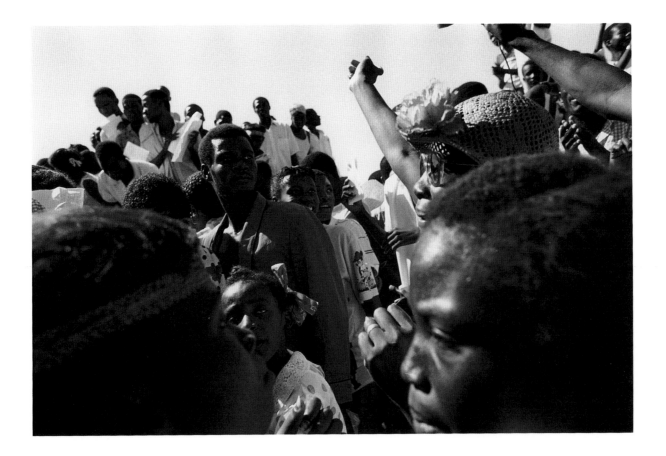

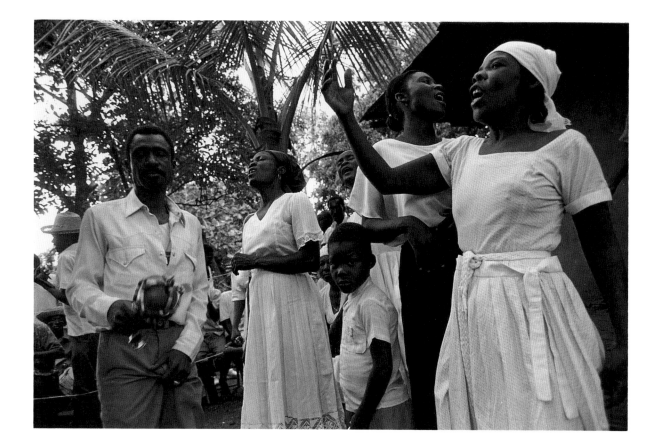

Serge Clément

Planches

Plates

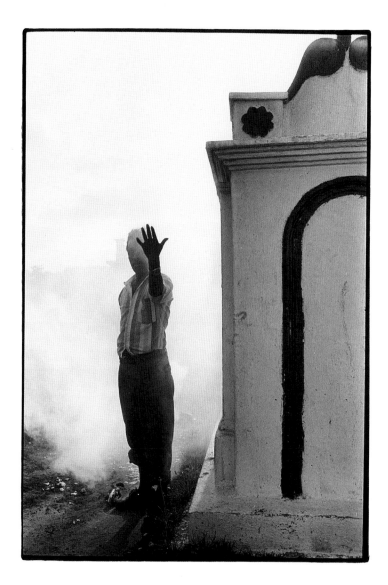

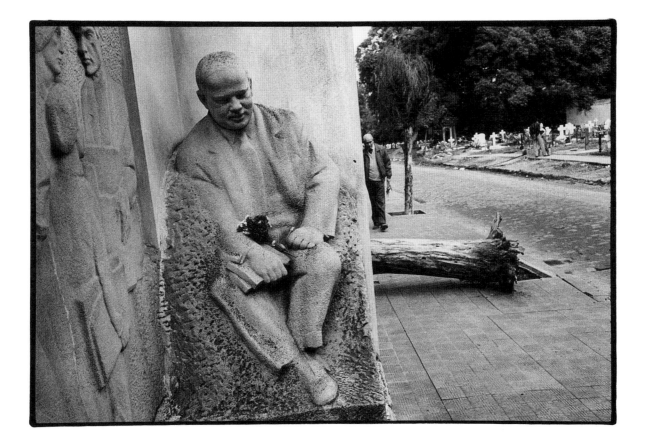

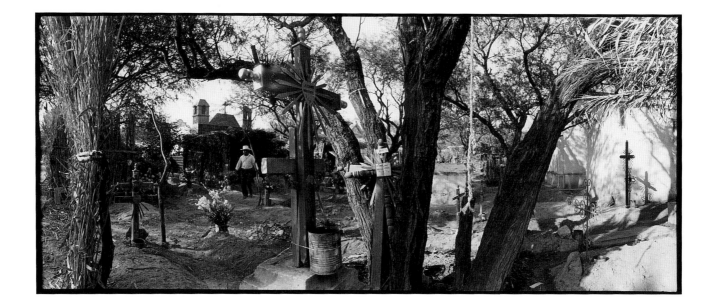

Larry Towell

Planches

Plates

Planches

82 « Enfants s'amusant avec des fusils jouets, Gaza, Bande de Gaza,
mars 1993 »
Extrait de la série « Bande de Gaza »

83 « Activiste hamas peignant un graffiti au vaporisateur,
camp de réfugiés de Shatti, Bande de Gaza, mai 1993 »
Extrait de la série « Bande de Gaza »

84 « Soldats israéliens, quartier arabe, Jérusalem-Est, Israël, mars 1993 »
Extrait de la série « Bande de Gaza »

Plates

82 Children holding toy guns, Gaza City, Gaza Strip, March 1993
From the series "Gaza Strip"

83 Hamas activist spray painting graffiti, Shatti Refugee Camp,
Gaza Strip, May 1993
From the series "Gaza Strip"

84 Israeli soldiers, Arab quarter, East Jerusalem, Israel, March 1993
From the series "Gaza Strip"

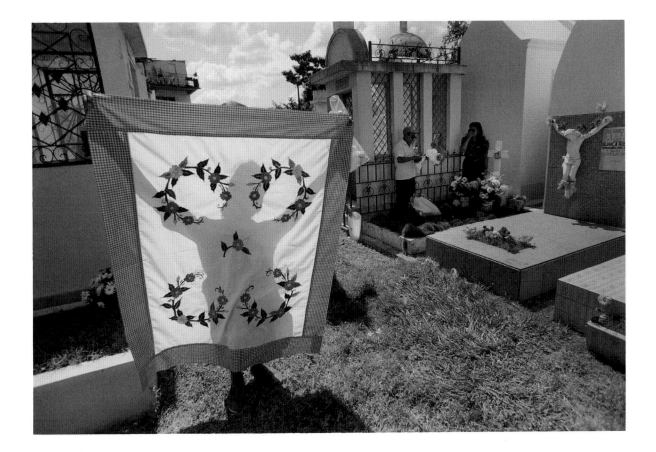

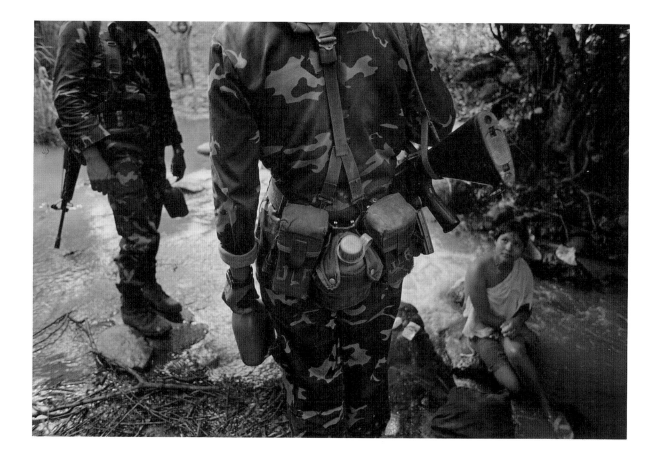

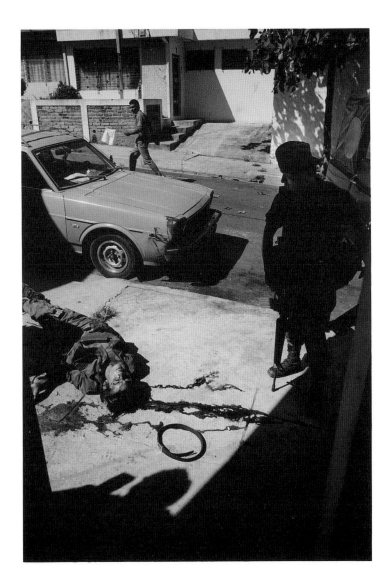

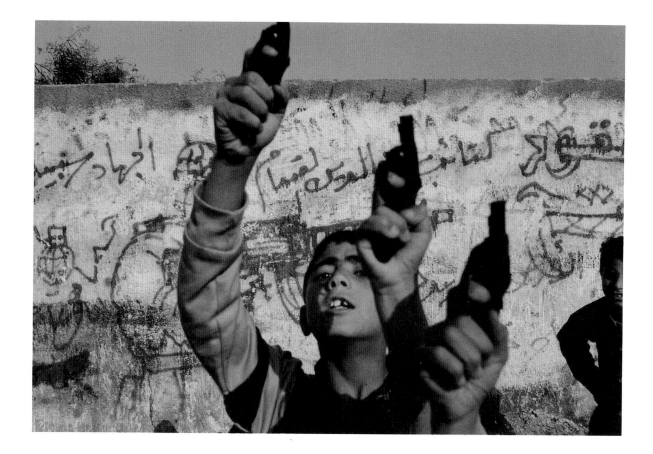

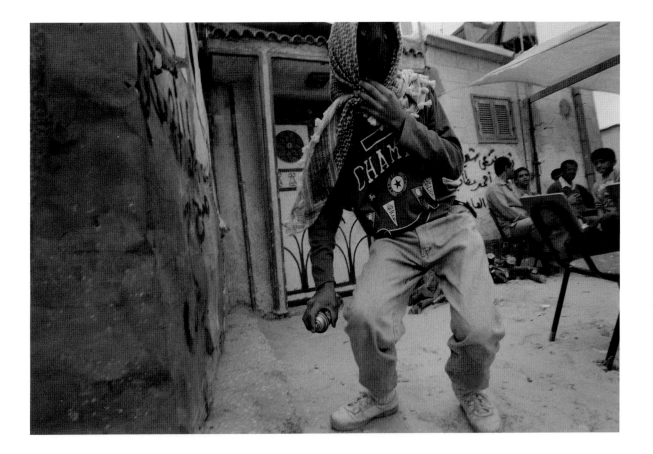

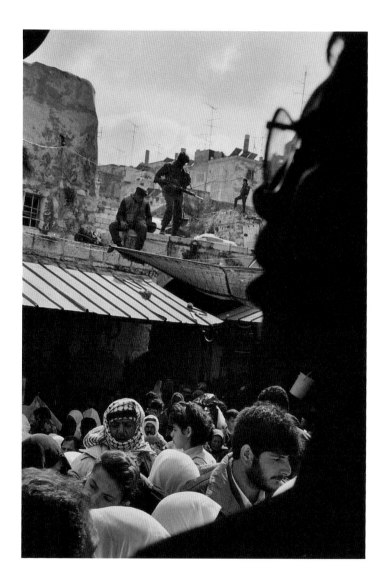

Catalogue

Toutes les œuvres de l'exposition *Carnets de voyage* proviennent de la collection du Musée canadien de la photographie contemporaine. Les dimensions sont données comme suit: hauteur puis largeur.

All the works in the exhibition *Travel Journals* are from the collection of the Canadian Museum of Contemporary Photography. Dimensions refer to height then width.

Richard BAILLARGEON

32 épreuves Fujicolor
32 Fujicolor prints

D'Orient (1988–1899)
"Of the Orient (1988–1989)"
27.9 x 35.5 cm chacune/each
EX-90-167-C (1-32)

Geoffrey JAMES

Gelatin silver prints from the series *La Campagna Romana*
Épreuves argentiques extraites de la série « La Campagna Romana »

Quarry, Rome
« Une carrière, Rome »
1989
32.0 x 100.7 cm
EX-91-3

The Aqueduct Claudia
« L'aqueduc Claudia »
1989
32.1 x 97.0 cm
EX-91-4

Forum, Rome
« Le Forum, Rome »
1989
32.0 x 100.7 cm
EX-91-5

Castel di Leva
1989
31.7 x 99.4 cm
EX-91-6

Ian PATERSON

Gelatin silver prints
Épreuves argentiques

Fontainebleau, 1991–1992
13.9 x 14.1 cm
EX-94-103

Parc de Pomponne, 1991–1992
13.9 x 14.1 cm
EX-94-104

Vaux-le-Vicomte, 1991–1992
13.9 x 14.0 cm
EX-94-105

Fontainebleau, 1991–1992
13.8 x 13.8 cm
EX-94-106

Fontainebleau, 1991–1992
13.9 x 14.1 cm
EX-94-107

Fontainebleau, 1991–1992
13.9 x 14.0 cm
EX-94-108

Fontainebleau, 1991–1992
13.8 x 13.9 cm
EX-94-109

Fontainebleau, 1991–1992
13.9 x 14.0 cm
EX-94-110

Fontainebleau, 1991–1992
13.8 x 13.9 cm
EX-94-111

Parc de Malnoue, 1991–1992
13.9 x 14.1 cm
EX-94-112

Robert BOURDEAU

Gold-toned gelatin silver prints
Épreuves argentiques virées à l'or

Sri Lanka, 1978
19.5 x 24.5 cm
EX-79-415

Sri Lanka, 1978
19.5 x 24.4 cm
EX-79-416

Sri Lanka, 1978
19.5 x 24.5 cm
EX-79-422

Sri Lanka, 1978
19.5 x 24.4 cm
EX-79-420

Sri Lanka, 1978
19.5 x 24.5 cm
EX-79-417

Sri Lanka, 1978
19.6 x 24.4 cm
EX-79-421

Midi-Pyrénées, France, 1991
27.2 x 34.9 cm
EX-93-232

Castille, Spain, 1990
« Castille, Espagne, 1990 »
26.0 x 33.2 cm
EX-93-225

Midi-Pyrénées, France, 1991
27.1 x 34.7 cm
EX-93-231

Tarn, France, 1991
33.2 x 26.0 cm
EX-93-229

Tarn, France, 1990
27.1 x 34.7 cm
EX-93-227

Tarn, France, 1991
33.2 x 26.0 cm
EX-93-228

Yucatán, Mexico, 1986
« Yucatán, Mexique, 1986 »
24.9 x 34.7 cm
EX-93-224

Rafael GOLDCHAIN

Ektacolor prints from the series *Nostalgia for an Unknown Land*, unless otherwise indicated

Épreuves Ektacolor extraites de la série « Nostalgie d'une terre inconnue », sauf indication contraire

"Returning the Gaze," Cobán, Guatemala

« 'Échange de regards', Cobán, Guatemala »

1987
Konicacolor print
Épreuve Konicacolor
48.4 x 48.2 cm
EX-87-164-C

History of Latin America, Chichicastenango, Guatemala

« Histoire de l'Amérique latine, Chichicastenango, Guatemala »

1986
48.3 x 48.3 cm
EX-87-166-C

Doña Ester's Room #1, Rio San Juan, Dominican Republic

From the series *Inventario*

« La chambre de Doña Ester, Nº 1, Rio San Juan, République dominicaine »

Extrait de la série « Inventario »

1990
Konicacolor print
Épreuve Konicacolor
48.1 x 48.3 cm
EX-91-76-C

Lupita, Juchitán, Oaxaca, Mexico

« Lupita, Juchitán, Oaxaca, Mexique »

1986
Konicacolor print
Épreuve Konicacolor
48.3 x 48.3 cm
EX-87-161-C

Doña Paula's Bedroom, Isla Mujeres QR, Mexico

From the series *Inventario*

« La chambre à coucher de Doña Paula, Isla Mujeres QR, Mexique »

Extrait de la série « Inventario »

1989
Konicacolor print
Épreuve Konicacolor
47.8 x 47.9 cm
EX-91-77-C

A Tehuantepec Maiden, Juchitán, Oaxaca, Mexico

« Jeune Tehuantepec, Juchitán, Oaxaca, Mexique »

1986
Konicacolor print
Épreuve Konicacolor
48.4 x 48.4 cm
EX-87-172-C

The Maskmaker's Daughter, Chichicastenango, Guatemala

« La fille du fabricant de masques, Chichicastenango, Guatemala »

1986
47.8 x 48.4 cm
EX-87-159-C

Little Weaver, Teotitlán del Valle, Oaxaca, Mexico

« Petite tisserande, Teotitlán del Valle, Oaxaca, Mexique »

1985
48.3 x 48.2 cm
EX-87-162-C

Paradise Lost, San Salvador, El Salvador

« Le Paradis perdu, San Salvador, El Salvador »

1987
48.5 x 48.3 cm
EX-87-171-C

The Healer's Place #1, San Cristóbal las Casas, Chiapas, Mexico

« Chez le guérisseur Nº 1, San Cristóbal las Casas, Chiapas, Mexique »

1986
48.4 x 48.4 cm
EX-87-167-C

Mashimon Dancers, Panajachel, Guatemala

« Danseurs mashimons, Panajachel, Guatemala »

1986
Konicacolor print
Épreuve Konicacolor
47.8 x 48.4 cm
EX-87-170-C

Nocturnal Encounter, Comayagua, Honduras

« Rencontre nocturne, Comayagua, Honduras »

1987
48.0 x 48.1 cm
EX-91-78-C

Requiem for a Militant, Matagalpa, Nicaragua

« Requiem pour un militant, Matagalpa, Nicaragua »

1986

48.8 x 48.3 cm
EX-87-165-C

Young and Gun Proud, San Francisco Gotera, El Salvador

« Jeune mitrailleur, San Francisco Gotera, El Salvador »

1987
48.3 x 48.0 cm
EX-87-173-C

Soldadera, Ilopango, El Salvador

« Soldadera, Ilopango, El Salvador »

1987
48.3 x 48.1 cm
EX-87-163-C

The Old Cacique, Mexico City

« Le vieux cacique, Mexico, Mexique »

1988
48.2 x 48.4 cm
EX-91-79-C

Ritual Applause, Tegucigalpa, Honduras

« Applaudissement rituel, Tegucigalpa, Honduras »

1987
48.4 x 48.4 cm
EX-87-168-C

Press Conference, Esquipulas, Guatemala

« Conférence de presse, Esquipulas, Guatemala »

1986
48.0 x 48.3 cm
EX-87-169-C

The General's Wife, Tegucigalpa, Honduras

« La Générale, Tegucigalpa,
Honduras »
1987
48.5 x 48.3 cm
EX-87-158-C

Sima KHORRAMI

Gelatin silver prints from
the series *Rom*
Épreuves argentiques
extraites de la série « Les
Tsiganes »

Bulgaria, July 1992
« Bulgarie, juillet 1992 »
20.2 x 27.8 cm
EX-93-68

Romania, June 1991
« Roumanie, juin 1991 »
20.0 x 27.5 cm
EX-93-76

Czechoslovakia, July 1992
« Tchécoslovaquie, juillet
1992 »
20.0 x 29.9 cm
EX-93-63

Macedonia, June 1991
« Macédoine, juin 1991 »
19.4 x 28.7 cm
EX-93-72

Romania, July 1992
« Roumanie, juillet 1992 »
19.4 x 29.0 cm
EX-93-65

Croatia, May 1991
« Croatie, mai 1991 »
19.4 x 29.1 cm
EX-93-71

Romania, July 1992
« Roumanie, juillet 1992 »
29.1 x 19.6 cm
EX-93-64

Croatia, May 1991
« Croatie, mai 1991 »
28.5 x 19.8 cm
EX-93-70

Macedonia, June 1991
« Macédoine, juin 1991 »
17.3 x 27.9 cm
EX-93-73

Bulgaria, July 1992
« Bulgarie, juillet 1992 »
20.2 x 27.6 cm
EX-93-69

Macedonia, June 1991
« Macédoine, juin 1991 »
19.6 x 28.5 cm
EX-93-78

Romania, June 1991
« Roumanie, juin 1991 »
29.0 x 19.4 cm
EX-93-74

Macedonia, June 1991
« Macédoine, juin 1991 »
19.8 x 28.5 cm
EX-93-79

Romania, June 1991
« Roumanie, juin 1991 »
20.0 x 27.1 cm
EX-93-75

Romania, June 1991
« Roumanie, juin 1991 »
19.5 x 25.1 cm
EX-93-77

Benoit AQUIN

Épreuves argentiques extraites
de la série *Haïti chérie*,
sauf indication contraire
Gelatin silver prints from the
series "Haiti, My Beloved,"
unless otherwise indicated

Gaguerre I, Milot, 1989
"Cockfight I, Milot, 1989"
38.7 x 58.1 cm
EX-94-57

Gaguerre II, Milot, 1989
"Cockfight II, Milot, 1989"
38.7 x 58.1 cm
EX-94-58

*Tape ferraille, les musiciens
célèbrent la Toussaint, houmfort
La Ferronelle, La Plaine, 1990*
"*Tape ferraille* (musical instru-
ment resembling cymbals),
musicians celebrate All Saints'
Day, La Ferronelle voodoo
temple, La Plaine, 1990"
38.6 x 58.1 cm
EX-94-59

*Prière Dior, le salut des 101
nations chez Clavier lors de la
fête des guédés, houmfort
La Ferronelle, La Plaine, 1990*
"Dior Prayer, tribute to the
101 nations, feast of the
guédés (divinities), Clavier's,
La Ferronelle voodoo temple,
La Plaine, 1990"
61.0 x 91.5 cm
EX-94-60

*Déterrement et enterrement
des bouteilles de traitement,
houmfort La Ferronelle,
La Plaine, 1990*

"Unearthing and burying
treatment bottles,
La Ferronelle voodoo temple,
La Plaine, 1990"
58.1 x 38.6 cm
EX-94-61

*Bossou, houmfort La Ferronelle,
La Plaine, 1990*
"Bossou (a divinity),
La Ferronelle voodoo temple,
La Plaine, 1990"
60.8 x 91.4 cm
EX-94-62

Tap tap, L'Estée, 1989
"Tap tap (truck), L'Estée,
1989"
38.6 x 58.1 cm
EX-94-63

*Consultation médicale au
Centre Sélavi, fondé par le Père
Aristide, Port-au-Prince, 1989*
"Medical consultation at the
Centre Sélavi (C'est la vie,
that's life), founded by Père
Aristide, Port-au-Prince, 1989"
38.6 x 58.1 cm
EX-94-64

*Campagne de vaccination,
Plateau Central, 1990*
"Vaccination campaign,
Plateau Central, 1990"
58.0 x 38.6 cm
EX-94-65

La gondole, Mariani, 1991
"Gondola, Mariani, 1991"
38.8 x 57.9 cm
EX-94-66

*Simbi transposé en Eddlyn
Desruisseau, Mariani, 1990*

Extrait de la série *Collection 101 visages*

"Eddlyn Desruisseau inhabited by the spirit of Simbi (a divinity), Mariani, 1990"

From the series "101 Faces Collection"

60.9 x 91.5 cm
EX-94-67

Pêcheurs, Cap Haïtien, 1989

"Fishermen, Cap Haïtien, 1989"

38.7 x 58.1 cm
EX-94-68

Pêcheurs, Cap Haïtien, 1989

"Fishermen, Cap Haïtien, 1989"

38.6 x 58.1 cm
EX-94-69

Commémoration de l'assassinat de trois étudiants par le régime Duvalier, Gonaïves, 28 novembre 1989

"Commemoration of the assassination of three students by the Duvalier régime, Gonaive, November 28, 1989"

39.1 x 58.1 cm
EX-94-70

Riche habitant, Pestel, 1990

"Wealthy landowner, Pestel, 1990"

38.9 x 57.9 cm
EX-94-71

Gonaïves

"Gonaive"

1989
38.7 x 58.1 cm
EX-94-72

Don de l'artiste
Gift from the artist

Petit garçon des mornes, Milot, 1989

"Young boy from the highlands, Milot, 1989"

58.1 x 38.7 cm
EX-94-73
Don de l'artiste
Gift from the artist

Région aride, Gonaïves, 1989

"Desert Region, Gonaive, 1989"

38.7 x 58.1 cm
EX-94-74
Don de l'artiste
Gift from the artist

Serge CLÉMENT

Épreuves argentiques extraites de la série *Cité fragile*

Gelatin silver prints from the series "Fragile cities"

Yaxcopoil (hacienda), Mexique, 1987

"Yaxcopoil (hacienda), Mexico, 1987"

44.4 x 29.9 cm
EX-92-65

Buenos Aires, Argentine, 1988

"Buenos Aires, Argentina, 1988"

44.4 x 30.1 cm
EX-92-57

La Havane, Cuba, 1989

"Havana, Cuba, 1989"

30.0 x 44.2 cm
EX-92-62

La Havane, Cuba, 1989

"Havana, Cuba, 1989"

30.0 x 44.3 cm
EX-92-63

La Havane, Cuba, 1990

"Havana, Cuba, 1990"

44.6 x 30.2 cm
EX-92-64

Santiago Atitlán, Guatemala, 1990

29.8 x 44.2 cm
EX-92-58

Oaxaca, Mexique, 1990

"Oaxaca, Mexico, 1990"

29.9 x 44.2 cm
EX-94-48

Chichicastenango, Guatemala, 1992

44.2 x 29.9 cm
EX-94-49

Chichicastenango, Guatemala, 1990

44.5 x 30.1 cm
EX-92-59

Oaxaca, Mexique, 1990

"Oaxaca, Mexico, 1990"

29.9 x 44.2 cm
EX-94-50

Mexico, Mexique, 1988

"Mexico City, Mexico, 1988"

30.1 x 44.6 cm
EX-92-60

Mexico, Mexique, 1988

"Mexico City, Mexico, 1988"

30.2 x 44.5 cm
EX-92-61

Buenos Aires, Argentine, 1988

"Buenos Aires, Argentina, 1988"

44.5 x 30.2 cm
EX-92-56

Buenos Aires, Argentine, 1988

"Buenos Aires, Argentina, 1988"

29.9 x 44.2 cm
EX-94-51

Épreuves argentiques extraites de la série *América*

Gelatin silver prints from the series "América"

Santiago Atitlán, Guatemala, 1990

43.3 x 104.4 cm
EX-94-52

Santiago Atitlán, Guatemala, 1990

43.5 x 104.0 cm
EX-94-53

Pátzcuaro, Mexique, 1989

"Pátzcuaro, Mexico, 1989"

43.3 x 103.9 cm
EX-94-54

Chilac, Mexique, 1991

"Chilac, Mexico, 1991"

43.4 x 103.9 cm
EX-94-55

Tzintzuntzan, Mexique, 1989

"Tzintzuntzan, Mexico, 1989"

43.3 x 104.0
EX-94-56

Larry TOWELL

Gelatin silver prints from the series *Salvador*, unless otherwise indicated

Épreuves argentiques extraites de la série « Salvador », sauf indication contraire

*Student Demonstration,
San Salvador, El Salvador, 1988*

« Manifestation d'étudiants,
San Salvador, El Salvador,
1988 »

18.7 x 28.1 cm
EX-89-127

*Army Press-Ganging,
Ciudad Barrios, San Miguel,
El Salvador, 1988*

« Recrutement de force par
l'armée, Ciudad Barrios
(San Miguel), El Salvador,
1988 »

18.9 x 28.0 cm
EX-89-144

*New Recruits, Army Barracks,
Ciudad Barrios, San Miguel,
El Salvador, 1988*

« Nouvelles recrues, caserne
de l'armée, Ciudad Barrios
(San Miguel), El Salvador,
1988 »

19.3 x 28.2 cm
EX-89-145

*14-Day Conscripts, San Miguel,
El Salvador, 1988*

« Conscrits de deux semaines,
San Miguel, El Salvador,
1988 »

19.1 x 27.4 cm
EX-89-146

*Army Manœuvre, El Barillo,
Cuscatlán (Village of Returned
Refugees), near Guazapa
Mountain, El Salvador, 1987*

« Manœuvres militaires,
El Barrillo, Cuscatlán
(Village de réfugiés revenus
au pays), près de la montagne

de Guazapa, El Salvador,
1987 »

20.0 x 28.6 cm
EX-89-150

*Homeless Family Living
in Cemetery, San Salvador,
El Salvador, 1988*

« Famille sans logis vivant
dans un cimetière,
San Salvador, El Salvador,
1988 »

18.6 x 28.7 cm
EX-89-157
Gift from the artist
Don de l'artiste

*Day of the Dead, General
Cemetery, San Salvador,
El Salvador, 1992*

« Le jour des Morts, cimetière
général de San Salvador,
El Salvador, 1992 »

21.7 x 33.0 cm
EX-94-77

*Office, Mothers of the
Disappeared, San Salvador,
El Salvador, 1987*

« Bureau des Mères des
disparus, San Salvador,
El Salvador, 1987 »

19.3 x 28.3 cm
EX-89-125

*Saying Good-Bye, FMLN
Combatants, Chalatenango,
El Salvador, 1988*

« Les adieux de combattants
du FMLN, Chalatenango,
El Salvador, 1988 »

19.1 x 27.4 cm
EX-89-158
Gift from the artist
Don de l'artiste

*Dead guerrilla and government
soldier, San Salvador,
November 29, 1989*
From the series *The Dog
Show that Never Happened*

« Guérillero mort et soldat du
gouvernement, San Salvador,
29 novembre 1989 »
Extrait de la série « L'expo-
sition canine n'a pas eu lieu »

32.9 x 22.1 cm
EX-90-232

*FMLN combatants in guerrilla
clinic, Apopa, El Salvador,
November 19, 1989*
From the series *The Dog
Show that Never Happened*

« Combattants du FMLN
à la clinique des guérilleros,
Apopa, El Salvador,
19 novembre 1989 »
Extrait de la série « L'expo-
sition canine n'a pas eu lieu »

22.3 x 32.8 cm
EX-90-233

*Child in home, El Barillo,
Cuscatlán (repatriated village),
El Salvador, 1991*

« Un enfant chez lui,
El Barillo, Cuscatlán (village
rapatrié), El Salvador, 1991 »

21.7 x 32.9 cm
EX-94-78

*The only TV set in Santa Marta
Cabañas (repatriated village)
where guerrillas & civilians
will watch evening news of
UN-sponsored peace talks,
El Salvador, 1991*

« L'unique poste de télévision
de Santa Marta Cabañas
(village rapatrié), sur lequel

les guérilleros et les civils
regarderont chaque soir les
nouvelles des pourparlers
de paix parrainés par l'ONU,
El Salvador, 1991 »

21.6 x 32.8 cm
EX-94-79

*City Dump, Soyapango,
San Salvador, El Salvador, 1991*

« Dépotoir municipal,
Soyapango, San Salvador,
El Salvador, 1991 »

21.5 x 32.8 cm
EX-94-80

*Day of the Dead, La Bermeja
Cemetery, San Salvador,
El Salvador, 1992*

« Le jour des Morts, cimetière
La Bermeja, San Salvador,
El Salvador, 1992 »

21.7 x 32.8 cm
EX-94-81

*Mother grieving son killed
by death squad, La Bermeja
Cemetery, San Salvador,
El Salvador, 1991*

« Mère pleurant son fils
assassiné par les escadrons
de la mort, cimetière
La Bermeja, San Salvador,
El Salvador, 1991 »

21.5 x 32.8 cm
EX-94-82

*Wake of eight-year-old Carlos
Santos Ventura killed by single
bullet to the heart, Zacatecaluca,
La Paz, December 5, 1989*
From the series *The Dog
Show that Never Happened*

« Veillée funèbre du petit
Carlos Santos Ventura, huit
ans, tué par une seule balle

en plein cœur, Zacatecaluca,
La Paz, 5 décembre 1989»
Extrait de la série «L'expo-
sition canine n'a pas eu lieu»
32.8 x 22.2 cm
EX-90-247
Gift from the artist
Don de l'artiste

*Pregnant 18-year-old Gloria
living in abandoned box car
at city dump, Soyapango,
San Salvador, El Salvador, 1991*
«Gloria, 18 ans, enceinte,
vivant dans un wagon aban-
donné au dépotoir municipal,
Soyapango, San Salvador,
El Salvador, 1991»
21.6 x 32.8 cm
EX-94-83

*Wounded guerrillas in civilian
clinic, Guarjilla (repatriated
village), Chalatenango,
El Salvador, 1991*
«Guérilleros blessés dans une
clinique civile, Guarjilla (vil-
lage rapatrié), Chalatenango,
El Salvador, 1991»
21.6 x 32.9 cm
EX-94-84

*Maternity Hospital Nursery,
San Salvador, El Salvador, 1987*
«Crèche dans une maternité,
San Salvador, El Salvador,
1987»
19.3 x 28.8 cm
EX-89-153
Gift from the artist
Don de l'artiste

*Pila, Santa Marta Cabañas
(repatriated village),
El Salvador, 1991*

«Lavoir, Santa Marta
Cabañas (village rapatrié),
El Salvador, 1991»
21.6 x 32.8 cm
EX-94-85

*Viuda de Alas (shanty town),
Soyapango City Dump,
San Salvador, El Salvador, 1991*
«Viuda de Alas (bidonville),
dépotoir municipal,
Soyapango, San Salvador,
El Salvador, 1991»
21.5 x 32.8 cm
EX-94-86

*Craters made by 500-pound
bombs dropped by air force on
civilian homes, Soyapango,
San Salvador, November 25,
1989*
From the series *The Dog
Show that Never Happened*
«Cratères laissés par des
bombes de 500 livres lancées
sur des habitations civiles
par les forces aériennes,
Soyapango, San Salvador,
25 novembre 1989»
Extrait de la série «L'expo-
sition canine n'a pas eu lieu»
22.3 x 32.9 cm
EX-90-246
Gift from the artist
Don de l'artiste

Gelatin silver prints from the
series *Gaza Strip*
Épreuves argentiques extraites
de la série «Bande de Gaza»

*Children holding toy guns, Gaza
City, Gaza Strip, March 1993*
«Enfants s'amusant avec des
fusils jouets, Gaza, Bande de
Gaza, mars 1993»

21.7 x 33.0 cm
EX-94-87

*Children during clash with
Israeli army, Gaza City, Gaza
Strip, 1993*
«Enfants lors d'un affronte-
ment avec l'armée israélienne,
Gaza, Bande de Gaza, 1993»
21.6 x 32.8 cm
EX-94-88

*Young men and youths flee as
the Israeli army fires live
ammunition at stone throwers,
Gaza City, Gaza Strip,
September 1993*
«Jeunes hommes et enfants
fuyant devant des soldats
israéliens qui tirent de vraies
balles sur des jeteurs de
pierres, Gaza, Bande de Gaza,
septembre 1993»
21.7 x 32.8 cm
EX-94-89

*Teenagers waiting for patrolling
Israeli soldiers to pass by an alley
during the wake of a "wanted"
activist, Shatti Refugee Camp,
Gaza Strip, May 1993*
«Adolescents dans une allée,
guettant le passage des soldats
israéliens qui patrouillent
pendant les funérailles d'un
activiste «recherché», camp
de réfugiés de Shatti, Bande
de Gaza, mai 1993»
21.6 x 32.8 cm
EX-94-90

*Rosh Hashanah, Arab quarter,
East Jerusalem, Israel,
September 1993*
«Rosh Hashanah, quartier
arabe, Jérusalem-Est, Israël,
septembre 1993»

21.6 x 32.8 cm
EX-94-91

*Arab children and Israeli
settlers' anti-peace rally, Arab
quarter, East Jerusalem, Israel,
September 1993*
«Enfants arabes lors d'une
manifestation de colons
israéliens contre la paix,
quartier arabe, Jérusalem-Est,
Israël, septembre 1993»
21.7 x 33.0 cm
EX-94-92

*Gaza City aflame with burning
rubber tires following previous
day's news of the death of six
armed Palestinian activists killed
on Egyptian border by Israeli
security forces, Gaza City, Gaza
Strip, Wednesday, May 12, 1993*
«La ville de Gaza embrasée
par un incendie de pneus,
allumé à la suite de l'annonce,
la veille, du décès de six
activistes palestiniens armés
abattus à la frontière de
l'Égypte par les forces de
l'ordre israéliennes, Gaza,
Bande de Gaza, le mercredi
12 mai 1993»
21.7 x 33.0 cm
EX-94-93

PLO *activists mock military
exercises as part of peace cele-
brations, Rafah refugee camp,
Gaza Strip, September 1993*
«Activistes de l'OLP
caricaturant des manœuvres
militaires dans le cadre des
célébrations de paix, camp
de réfugiés de Rafah, Bande
de Gaza, septembre 1993»

21.6 x 32.8 cm
EX-94-94

Hamas activist spray painting graffiti, Shatti Refugee Camp, Gaza Strip, May 1993
« Activiste Hamas peignant un graffiti au vaporisateur, camp de réfugiés de Shatti, Bande de Gaza, septembre 1993 »
21.6 cm x 32.8 cm
EX-94-95

Israeli soldiers, Arab quarter, East Jerusalem, Israel, March 1993
« Soldats israéliens, quartier arabe, Jérusalem-Est, Israël, mars 1993 »
33.0 x 21.7 cm
EX-94-96

Burial of Allah Abu Hindi, age 10, shot and killed by Israeli soldiers in a stone throwing clash, Gaza City, Gaza Strip, May 6, 1993
« Funérailles d'Allah Abu Hindi, 10 ans, abattu par des soldats israéliens alors qu'il leur lançait des pierres, Gaza, Bande de Gaza, le 6 mai 1993 »
32.8 x 21.8 cm
EX-94-97

House demolition, Sabra district after search by Israeli soldiers for armed Hamas activists, Gaza City, Gaza Strip, October 2, 1993
« Démolition d'une maison, district de Sabra, après que les soldats israéliens aient effectué une fouille pour rechercher des activistes hamas armés, Gaza, Bande de Gaza, le 2 octobre 1993 »
32.9 x 21.6 cm
EX-94-98
Gift from the artist
Don de l'artiste

Palestinian woman breaking stone into fragments for throwing at Israeli soldiers, Gaza City, Gaza Strip, March 1993
« Palestinienne fractionnant une pierre pour en lancer les morceaux aux soldats israéliens, Gaza, Bande de Gaza, mars 1993 »
21.7 x 33.0 cm
EX-94-99
Gift from the artist
Don de l'artiste

Muslim woman, Shatti Refugee Camp, Gaza Strip, May 1993
« Musulmane, camp de réfugiés de Shatti, Bande de Gaza, mai 1993 »
21.6 x 32.8 cm
EX-94-100
Gift from the artist
Don de l'artiste

A Palestinian refugee of the 1948 war observes, with her grandson, peace celebrations following the signing of the Israeli-Palestinian Peace Accords, Gaza City, Gaza Strip, September 1993
« Une réfugiée palestinienne de la guerre de 1948 regardant, avec son petit-fils, les célébrations consécutives à la signature des accords de paix israélo-palestiniens, Gaza, Bande de Gaza, septembre 1993 »
21.6 x 32.9 cm
EX-94-101
Gift from the artist
Don de l'artiste

Israeli soldiers, Arab quarter, East Jerusalem, Israel, March 1993
« Soldats israéliens, quartier arabe, Jérusalem-Est, Israël, mars 1993 »
32.8 x 21.8 cm
EX-94-102
Gift from the artist
Don de l'artiste

Afterword

The idea for *Travel Journals* grew out of ongoing readings of works by writers who travel. Nicolas Bouvier, in his books *L'usage du monde*, *Le Poisson-Scorpion* and *Journal d'Aran et d'autres lieux*, reveals how writing can transform a journey into a discovery of the world and of oneself. Immersion in Jacques Lacarrière's rambles, Bruce Chatwin's introspective voyages, Barry Lopez's meditations on the desert, Kenneth White's geo-poetic explorations and Michel Le Bris' historical research led me to the classics of this genre of literature which have inspired contemporary followers.

I reread yet again the essays that Albert Camus wrote in his youth, which sing in dazzling language of the ineffable attachment of the senses to one's native land, and the inevitability of exile. I rediscovered the vitality of the incomparable Jack Kerouac, who elevated movement to a way of life. Henry Miller's *The Air-Conditioned Nightmare* and *The Colossus of Maroussi* are two sides of the same coin: his journey through the United States is a fierce condemnation of a dehumanized order, while his experience in Greece celebrates ecstasy as an approach to the beauty of the world. André Gide's travel journals recalled the early murmurs of anti-colonial thought, and I delighted in Gustave Flaubert's brutal frankness in his journal of Egypt: his tireless eloquence is without equal when it comes to pinpointing narrow-mindedness and human folly. The philosophical journeys of Voltaire and Diderot reminded me that one of the favourite themes of the Enlightenment was reflection upon the relativity of traditions and customs. The infinite lessons found in Montaigne confronted me with the simple reality that "the wide world . . . is the mirror in which we must observe ourselves to know ourselves truly."

Books nourished my reflection; a two-month journey in Scandinavia in the summer of 1993 provided the weight of experience. The stark opulence of Finnish Lapland under the midnight sun, the majestic splendour of the breathtaking landscapes of the Lofoten Islands,

Postface

L'idée de *Carnets de voyage* est née de la fréquentation des écrivains voyageurs, comme il est convenu de les appeler maintenant. Nicolas Bouvier, dans ses récits intitulés *L'usage du monde*, *Le Poisson-Scorpion* et *Journal d'Aran et d'autres lieux*, montre jusqu'où peut aller la transfiguration par l'écriture du voyage en expérience de découverte du monde et de soi-même. Au fil des randonnées de Jacques Lacarrière, des plongées intérieures de Bruce Chatwin, des méditations sur le désert de Barry Lopez, des explorations géopoétiques de Kenneth White, des recherches historiques de Michel Le Bris, je me suis surpris à retourner aux classiques qui ont marqué le genre et qui inspirent les recherches contemporaines.

J'ai relu une fois de plus les essais de jeunesse d'Albert Camus qui chantent, dans une langue éblouissante, l'attachement indéfectible des sens à la terre natale et la fatalité inexorable de l'exil. J'ai repris les récits pleins d'agitation de l'incontournable Jack Kerouac qui a érigé la mouvance en règle de vie. *Le Cauchemar climatisé* et *Le Colosse de Maroussi* de Henry Miller présentent les deux faces d'une même médaille : le périple à travers les États-Unis critique férocement un ordre déshumanisé alors que le séjour en Grèce célèbre l'extase comme voie d'approche des beautés du monde. Les journaux de voyage de André Gide m'ont ramené aux premiers balbutiements d'une pensée anticolonialiste. Je me suis régalé du sans-gêne et du franc-parler dont fait preuve Gustave Flaubert dans son journal d'Égypte : son insatiable verve quand il s'agit d'épingler l'étroitesse d'esprit et la bêtise humaine n'a pas son pareil. Les voyages philosophiques de Voltaire et Diderot m'ont rappelé que les Lumières avaient fait, de la réflexion sur la relativité des mœurs et des coutumes, un de leurs thèmes de prédilection. Les leçons inépuisables de Montaigne m'ont remis devant cette évidence toute simple : « le grand monde, . . . c'est le miroir où il nous faut regarder pour nous connaître de bon biais. »

Les livres ont nourri ma réflexion. Un séjour de deux mois en Scandinavie à l'été 1993 lui a donné le poids de l'expérience. Le contact avec la plénitude dépouillée de la Laponie

and visits to museums that give concrete form to Elsewhere and to dreams, awoke the desire without which travel is no more than idle wandering to fill one's free time and flee the tedium of the everyday.

From that point on, the adventure was a collective one. I owe a debt of acknowledgement to the nine artists who made it possible to create this reflection on a common theme. The richness of the works of Benoit Aquin, Richard Baillargeon, Robert Bourdeau, Serge Clément, Rafael Goldchain, Geoffrey James, Sima Khorrami, Ian Paterson and Larry Towell is equalled only by the generosity of the artists themselves in sharing their discoveries.

My colleagues at the CMCP and a team of professionals then helped to ensure that the exhibition and the catalogue would come to fruition. I wish to express my deepest gratitude to all the skilled people who worked behind the scenes; it is a pleasure and an honour to see so much talent and ingenuity in action. A special thank you goes to Martha Langford, who provided invaluable counsel up to her departure from the museum in January 1994. Martha Hanna then took up the reins, and generously offered her sound advice and encouragement.

Pierre Dessureault

finlandaise sous le soleil de minuit, la rencontre avec la grandeur souveraine des paysages vertigineux des îles Lofoten, la fréquentation de musées qui donnent forme à l'Ailleurs et à la rêverie, ont ouvert au désir sans lequel le voyage reste vaine bougeotte pour meubler le temps libre et fuir un quotidien terne.

À partir de là, l'aventure devenait collective. J'ai une dette de reconnaissance envers les neuf artistes qui nous ont permis d'établir ce dialogue autour d'un thème. La richesse des travaux de Benoit Aquin, Richard Baillargeon, Robert Bourdeau, Serge Clément, Rafael Goldchain, Geoffrey James, Sima Khorrami, Ian Paterson et Larry Towell n'a d'égal que la générosité de leurs auteurs à partager leurs coups de cœur.

Prenant le relais, mes collègues du MCPC et toute une équipe de professionnels ont contribué à la réalisation de l'exposition et du catalogue. Qu'il me soit permis d'exprimer à ces artisans qui œuvrent en coulisse toute ma gratitude: c'est un plaisir et un honneur de voir déployé autant de talent et d'ingéniosité. J'ai une dette de reconnaissance toute particulière à l'égard de Martha Langford qui a nourri ce projet de sa réflexion jusqu'à son départ du Musée en janvier 1994. Martha Hanna a repris le flambeau et n'a jamais ménagé ses avis judicieux et ses encouragements.

Pierre Dessureault

Ce catalogue a été réalisé pour accompagner l'exposition *Carnets de voyage* organisée par le Musée canadien de la photographie contemporaine. L'exposition a été lancée au MCPC au 1, Canal Rideau, Ottawa du 22 juin au 11 septembre 1994.

Données de catalogage avant publication (Canada)

Musée canadien de la photographie contemporaine
Carnets de voyage = Travel Journals.
ISBN 0-88884-569-3

Texte en français et en anglais.
1. Photographie artistique — Expositions. 2. Musée canadien de la photographie contemporaine — Expositions. I. Dessureault, Pierre. II. Titre. III. Titre : Travel Journals.

TR650 C26 1994 779.'074'71384 CIP 94-986004-2F

Production Maureen McEvoy
Assistante à la production Lana Crossman
Recherches biographiques Jonathan Newman
Révision du texte français Françoise Charron
Traduction Susan Rodocanachi
Révision du texte anglais Diana Trafford
Conception graphique Timmings & Debay, Hull
Sélection des couleurs HB TechnoLith, Ottawa
Impression Dollco Printing, Ottawa

Couverture : Rafael Goldchain, « Échange de regards, Cobán, Guatemala, *1990* »

Les reproductions sur les pages de garde sont des détails de photographies reproduites intégralement dans les planches.

Richard Baillargeon, extrait de la série *D'Orient (1988–1989)*, p. 23

Sima Khorrami, « Roumanie, juin 1991 », p. 68

Larry Towell, « Manœuvres militaires, El Barillo, Cuscatlán (Village de réfugiés revenus au pays), près de la montagne de Guazapa, El Salvador, 1987 », p. 80

Imprimé au Canada

Disponible au :
Musée canadien de la photographie contemporaine
1, Canal Rideau, C.P. 465, Succursale A
Ottawa (Ontario) K1N 9N6
Téléphone (613) 993-6245 Télécopieur (613) 990-6542

Le Musée canadien de la photographie contemporaine est affilié au Musée des beaux-arts du Canada.

This catalogue was produced to accompany the exhibition *Travel Journals* organized by the Canadian Museum of Contemporary Photography. The exhibition was launched at CMCP, 1 Rideau Canal, Ottawa, from June 22 to September 11, 1994.

Canadian Cataloguing in Publication Data

Canadian Museum of Contemporary Photography.
Carnets de voyage = Travel Journals.
ISBN 0-88884-569-3

Text in French and in English.
1. Photography, Artistic — Exhibitions. 2. Canadian Museum of Contemporary Photography — Exhibitions. I. Dessureault, Pierre. II. Title. III. Title: Travel Journals

TR650 C26 1994 779.'074'71384 CIP 94-986004-2E

Production Maureen McEvoy
Production assistance Lana Crossman
Biographical research Jonathan Newman
Editing of French text Françoise Charron
Translation Susan Rodocanachi
Editing of English text Diana Trafford
Design Timmings & Debay, Hull
Film HB TechnoLith, Ottawa
Printing Dollco Printing, Ottawa

Cover: Rafael Goldchain, *Returning the Gaze, Cobán, Guatemala, 1990*

The endleaves are details of photographs which appear complete on the plate pages.

Richard Baillargeon, from the series "Of the Orient (1988–1989)," p. 23

Sima Khorrami, *Romania, June 1991*, p. 68

Larry Towell, *Army Manoeuvre, El Barillo, Cuscatlán (Village of Returned Refugees), near Guazapa Mountain, El Salvador, 1987*, p. 80

Printed in Canada

Available from:
Canadian Museum of Contemporary Photography
1 Rideau Canal, P.O. Box 465, Station A
Ottawa, Ontario K1N 9N6
Telephone (613) 993-6245 FAX (613) 990-6542

The Canadian Museum of Contemporary Photography is an affiliate of the National Gallery of Canada.